• ART SPECIAL 4 •

칸딘스키와
청기사파

지은이 | **지빌레 엥겔스 · 코르넬리아 트리슈베르거**
옮긴이 | **홍진경**

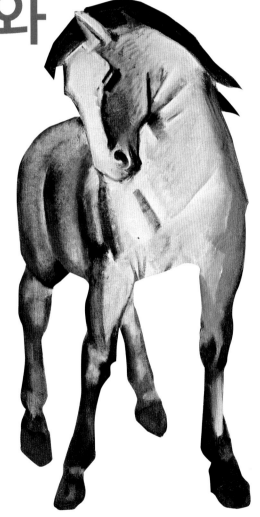

예경

차 례

그때 그 시절

"나는 뭔가 하고 싶은데, 그게 뭘까?
나는 뭔가를 동경하는데,
무엇에 대한 것일까?"

∘
∘

회화의 새로운 길을 모색하다:
러시아 태생의 미술가 바실리 칸딘스키는 자전거 마니아이기도 했다.

세기의 전환기 뮌헨에서는…

…전통적 방식이건 새로운 방식이건 가리지 않고 창조적 영감을 찾아 다양한 미술활동과 작업들이 나타났다. 독일 바이에른 주의 수도 뮌헨은 젊은이들에게 파리처럼 매력 넘치는 예술의 도시였다. 이 거리에서 '청기사파'의 화가들도 활동하고 있었다.

'노예처럼' 맹목적으로 따라하다

뮌헨의 미술교육에 전 세계인들의 눈길이 쏠렸다. 무엇보다 뮌헨 아카데미의 사실적인 데생과 아틀리에 작업을 중시하는 전통적인 교육방식이 주목을 받았다. 학생들은 마치 '노예처럼' 맹목적으로 규칙을 따라했다. "선 분할을 통해 서로 연결된 근육을 표현하는 기법, 또 면과 선의 조합을 통해 코와 입술을 묘사하는 기법을 가르쳤다.(그들은 그래야만 한다고 생각했다.) 내가 생각하기로 이것은 전혀 미술적인 것이 못되었다."

(바실리 칸딘스키)

'시지푸스'의 자세를 취한 누드모델.

1900년에는…

➡ 1900년 독일에서 처음으로 여성도 대학에 다닐 수 있었다.

➡ 미술 아카데미에는 여전히 남성만 입학할 수 있었다!

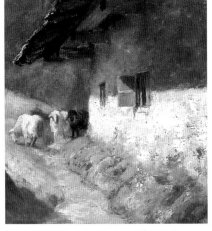

최초의 추상회화

자연에서 그리기: 화가들은 이전에 볼 수 없던 야외에서 세부까지 묘사하는 방식을 택했다. 물론 여전히 아틀리에에서 자연에 충실하게 마 무 리 하

인상주의의 특징: 윤곽선이 사라진 붓의 놀림.

는 작업방식도 이루어졌다. 뮌헨의 미술단체인 '토지파(Die Scholle)' 역시 야외에 아틀리에를 차렸다. 이들은 녹지에서의 누드 묘사를 선호했고, 인상주의의 이상을 더욱 발전시키려 했다. 또한 인체, 공간 그리고 질감 등을 매우 중요시했다. 하지만 이들의 그림은 추상을 향해 가고 있다는 느낌을 풍기고 있었다. 이러한 추상회화에 한참 후에 완전하게 도달한 예술가들이 바로 청기사파의 화가들이다.

"괴이하고, 독특하며, 그리고 희극적인"

1900년: 슈바빙은 예술가들의 부락이 되어갔다.

칸딘스키는 그때를 회상한다. "슈바빙은 어딘가 희극적이면서 상당히 괴이하고, 또 매우 독특한 거리였다. 이 거리에서는 남자든 여자든 다들 팔레트, 캔버스 아니면 종이를 끼고 있었다. 그렇지 않은 사람이 이상하다고 여겨질 정도였다……다들 그림을 그리거나……시를 짓거나, 음악을 연주하거나, 춤을 추었다."

'귀족 화가' 프란츠 폰 렌바흐

뮌헨에는 프란츠 폰 렌바흐라는 '귀족 화가'가 살고 있었는데, 그는 그의 양식이 곧 시대양식이라고 말할 정도로 거물 화가였다. 폰 렌바흐는 당대 유명 인사들의 초상화를 그려 이름을 날리고 있었다. 이 인사들 중에는 '철의 재상' 비스마르크도 있었다. 당시 폰 렌바흐는 도성 앞에 대단히 화려한 이탈리아 양식의

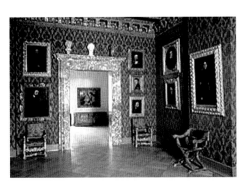

저택을 짓게 했는데, 이 저택이 바로 오늘날의 렌바흐하우스이다(왼쪽 그림). 그는 이 저택을 건축물과 가구, 전통미술, 새로운 미술이 총체적으로 어우러지는 공간으로 꾸미고, '귀한 분들'을 정기적으로 초대했다.

'아르 누보'

뮌헨에서는 프란츠 폰 렌바흐의 고전주의 역사화에 반대하는 흐름들이 나타났다. 이는 베를린과 빈보다 앞선 행보였다. 이러한 움직임이 칸딘스키와 친구들에게 용기를 북돋아 주었다.

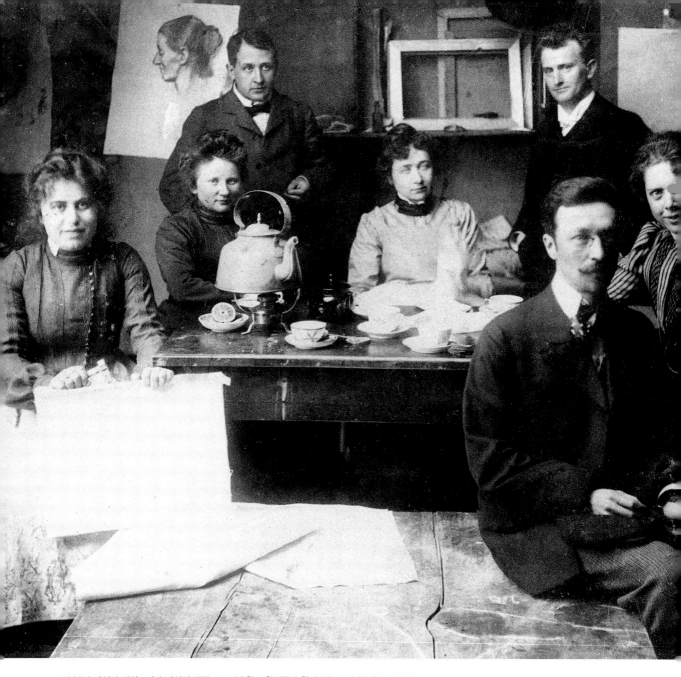

1902년 바실리 칸딘스키가 자신의 팔랑크스 미술학교 학생들과 함께 있는 모습(앞에서 오른쪽).
이 학생들 중에 이후 칸딘스키의 연인이자 인생의 동반자가 된 가브리엘레 뮌터(가운데)가 앉아 있다.

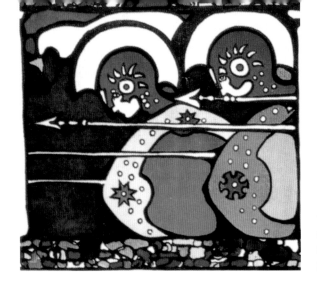

1901년 칸딘스키가 제1회 팔랑크스 전시회를 위해 제작한 포스터로, 유겐트슈틸과 상징주의의 영향을 보여주고 있다.

'슈바빙의 보헤미안'

화가든 음악가든 시인이든 시대를 앞서고 싶은 젊은이들이 너나없이 '뮌헨의 몽마르트르' 슈바빙 거리에 주거를 마련했다. 그중에서도 예술가가 되기 위해 뮌헨에 온 젊은 러시아인들은 '슈바빙의 보헤미안'이라는 이름으로 불렸다.

전위 예술의 메카로!

세기의 전환기 뮌헨의 거리 슈바빙은 전위 예술가들의 부락으로 조용히 변신하고 있었다. '슈바빙의 보헤미안', 아틀리에 주인, 자유연애주의자, 무정부주의자, 비밀스러운 종교집단, 카바레 가수와 무용수 등이 이 거리에 둥지를 틀었다. 전위 미술가들에게도 슈바빙은 새로운 길을 모색할 수 있는 무한한 가능성의 공간이었다. 전 유럽에서 젊은 화가, 시인, 철학자, 무용수들이 큰 뜻을 품고 이 거리로 몰려들었다. 이들 중에 특히 러시아 출신이 많았는데, 러시아 황제의 가혹한 탄압을 피해 자유를 찾아 그리고 국제적인 미술교육을 받기 위해 뮌헨에 온 것이다.

1896년 마리안네 베레프킨, 알렉세이 야블렌스키, 바실리 칸딘스키 등 러시아의 젊은 예술가들이 모스크바를 떠나 뮌헨으로 왔다. 이들 중에서도 칸딘스키는 특히 지적

"누군가로부터 친절한 말 한 마디 못 듣는다 생각하니, 마음이 너무나 무거워졌다."
—바실리 칸딘스키

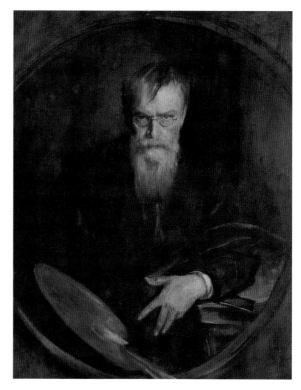

당대의 명망 높은 화가 프란츠 폰 렌바흐가 마지막으로 그린 자화상. 그의 저택이었던 렌바흐하우스는 오늘날 '청기사파'의 중요 작품들을 전시하는 미술관이 되어 있다.

이고 명민한 예술가였다. 몇 년 후 칸딘스키는 '정신적 대부'로서 세계 미술계에 엄청난 파장을 몰고 올 '청기사파' 결성을 주도하고, 또한 최초로 추상화를 그렸다.

추상회화의 기원을 보려면 1901년으로 돌아가야 한다. 당시는 칸딘스키가 뮌헨에 들어온 지 이미 5년이 지났을 때였다. 그 사이 칸딘스키는 뮌헨에서 많은 어려움을 이겨냈다. 당시 이름을 날리던 슬로베니아 출신의 화가 안톤 아츠베의 개인 화실에서 수업을 받으면서 베레프킨과 야블렌스키를 만난다. 그리고 프란츠 폰 슈투크의 회화과에 입학한다. 그 시절 이 슈바빙의 화가('슈바빙의 러시아인'라고도 불림)가 세계의 회화에 엄청난 파장을 몰고 오리라고는 누구도 상상하지 못했다. 칸딘스키는 말수가 적고 내성적인 이방인이었고, 동급생들의 눈에 그저 '별 볼일 없는 친구'였다.

누구도 완전히 새로운 표현을 탐구하는 칸딘스키를 주목하지 않았다. "나는 소묘보다……풍부한 색채에……더욱 매력을 느꼈다. 그렇지만 내 영혼을 위협하는 이러한 나쁜 관습으로부터 나를 어떻게 지켜내야 할지를 몰랐다." 칸딘스키는 아카데미 미술교육과 상관없이 실험적인 작품을 계속 제작했다. "때때로 음악적이며 아지랑이 같은 푸른색이 강하게 떠올랐다. 이러한 색 표현에 집중하기 위해 풍경화 전체를 이 색으로 칠했다." 칸딘스키에게 자신의 작업은 "오로지 목적이 하나였다.……나는 꼭 그렇게 해야만 했다. 그러지 않으면 내 생각을……자유롭게 펼칠 수 없었다."

이 무렵 칸딘스키는 자주 화구상자와 스케치북을 들고 야외로 나갔다. 하지만 낮 동안의 작업은 만족스럽지 못했다. "집에 돌아오면 나는 늘 실망감에 젖고 말았다. 내가 칠한 색채는 너무 허약하고

19세기 말 유행한 미술 경향: 렌바흐의
아틀리에에 놓인 고전주의 초상화들.

평범했다. 자연의 힘을 표현하기 위한 모든
노력이 헛수고로 끝났다." "누군가로부터
친절한 말 한 마디 못 듣는다 생각하니, 마
음이 너무나 무거워졌다."

새로운 미술로 가는 길

칸딘스키가 찾는 '미술의 길'은 어떤 길이
었을까? 당시 뮌헨에는 그가 말한 '길'이
아닌, 또 다른 길이 있었다. 뮌헨의 미술계
는 '귀족 화가' 프란츠 폰 렌바흐가 주도하
고 있었다. 그의 그림은 황제와 제국수상의
각별한 사랑을 받았다(위 그림). 하지만 인

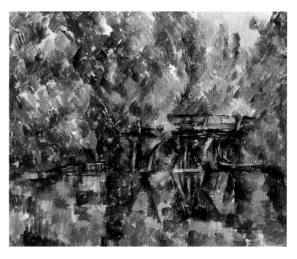

현대미술의 시발점이 된 인상주의: 폴 세잔의 〈연못 위의 다리〉, 1890년.

상주의와 유겐트슈틸 작가들이 살롱전에서 우승하는 등 이미 미술계는 새로운 방향으로 흘러가고
있었다. 바이에른 주의 수도 뮌헨은 이렇듯 대단히 보수적인 분위기에도 불구하고 파리와 함께 현대
미술의 용광로로 변해갔다.

　　인상주의는 이 무렵 푸대접이나 저급한 비평이 아니라 공식적인 미술비평이 실리는 등 점차 인정
을 받고 있었다. 인상주의자들은 관습적인 아틀리에 회화와 아카데미의 경직된 미술교육에서 벗어

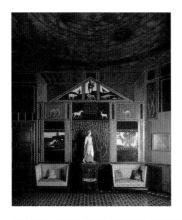

위 | 유겐트슈틸의 '교황' 프란츠 폰 슈투크가 거주하던
빌라 슈투크의 음악감상실.
오른쪽 | 프란츠 폰 슈투크의 〈천국의 수호자〉, 1889년.

나 현대 회화의 탄생을 앞서 주도했다. 이들은 밝
고 친밀한 색채, 윤곽선을 없앤 붓질, 빛과 그림자
의 미묘한 뉘앙스를 표현하는 야외 작업 등 혁신
적인 작업방식을 선보였다. 마치 대상의 순간적인
움직임을 포착해내는 '스냅사진'처럼 그림을 그려
댔다. 게다가 상징주의의 음울한 주제에서 벗어나
고 있었다.

　뮌헨에는 빈과 파리보다 앞서 또 다른 새로운
미술운동이 등장했다. 유겐트슈틸이 바로 그것으로, 이 운동은 국제적으로는 '새로운 예술'이라는
의미에서 '아르누보'라고 불렸다. 이들은 수공업을 예술의 수준으로 끌어올리고, 이를 통해 삶의 수
준도 끌어올리고자 했다. '유겐트슈틸'이라는 용어는 1896년 뮌헨에서 창간된 잡지 《유겐트》에서
유래되었다. 이 잡지는 모든 장르의 미술 작업을 우열과 상관없이 서로 융합할 것, 미술을 통한 국제
교류의 활성화, 그리고 주제에 대한 지적인 토론 권장 등 가히 혁명적 관념을 선언했다. 1895년부터
뮌헨 아카데미의 교수 프란츠 폰 슈투크는 꽃무늬를 추상화하고 장식화한 선 표현을 통해 유겐트슈
틸을 유행시켰다. 유겐트슈틸이 당시 뮌헨에서 위세를 떨치면서 프란츠 폰 슈투크는 새로운 '귀족
화가'로 떠올랐다.

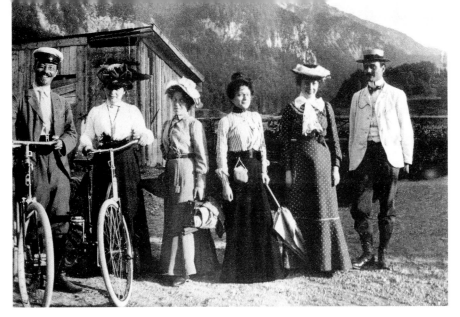

1902년 여름 코헬로 야외수업을 가던 중의 칸딘스키(왼쪽)와 팔랑크스 미술학교 학생들.

여성도 그림을 그리다

당시 뮌헨의 미술계는 새로운 틀로 개편되어가고 있었다. 하지만 전위 화가들이 작품을 대중에 선보일 기회는 여전히 쉽게 오지 않았다. 칸딘스키도 많은 화가들처럼 똑같은 어려움을 겪었다. 간절히 전시회를 열망하던 칸딘스키는 매우 신선한 해결책을 생각해냈다. 팔랑크스 미술학교(위 그림)를 열고 합동 전시회를 갖기로 한 것이다. 칸딘스키는 또한 갤러리를 운영하기로 했다. 갤러리를 열게 되면 자신이 원하는 것을 원하는 때에, 즉 학생들의 그림과 함께 자신의 그림도 선보일 수 있을 테니까. 칸딘스키의 미술학교에서는 여성도 남성과 똑같이 수업에 참여할 수 있었다. 이는 당시로서는 가히 혁명적이라고 할 만한 사건이었다. 그는 이곳에서 1902년 연인이자 생의 동반자인 가브리엘레 뮌터를 만났다.

그러나 '팔랑크스' 전시회는 실패로 끝이 났다. 평론가들은 언급조차 하려 들지 않았고, 관람객이 한 명도 안 찾아올 때가 있었다.

1902년 제2회 팔랑크스 전시회에 참여한 칸딘스키에 대해 언론은 "오직 색채만으로 그림을 그리는 기 막힌 러시아 화가"라 명명했다. 지칠 대로 지친 칸딘스키는 1904년 팔랑크스 미술학교의 문을 닫고 작품 제작에만 몰두했다. "손은 근질근질하고, 심장은 마구 뛰었다."

생 클루 공원 │ 칸딘스키가 1906년 가브리엘레 뮌터와 프랑스에 머무는 동안 그린 그림이다. 후기인상주의 기법을 사용한 작품으로는 가장 나중에 제작되었다. 이 작품에서 칸딘스키는 대상보다는 색채의 본성을 표현하려 했다. "인상주의자들이 말하는 빛과 대기의 문제는 내 관심거리가 아니다……내게 중요한 것은 신인상주의 기법이다. 그들은 대기를 놔두고 색채의 효과를 강조한다."

생 클루 공원의 오솔길 │ 같은 시기 가브리엘레 뮌터가 그린 그림이다. 두 사람은 파리에 머무는 동안 근교의 이 공원을 즐겨 찾았다. 뮌터의 그림은 여전히 대상의 재현이라는 본질에 충실하다. 반면 칸딘스키의 가을빛이 완연한 오솔길에는 나무와 땅의 형체만을 간신히 알아볼 수 있다.

도시 앞에서 │ 칸딘스키는 "뮌헨의 대기가 만들어내는 강렬하고 풍부한 색채"에 매료되었다. 그래서 도시의 풍경을 자주 그렸는데, 그중 하나가 1908년에 그린 이 그림이다.

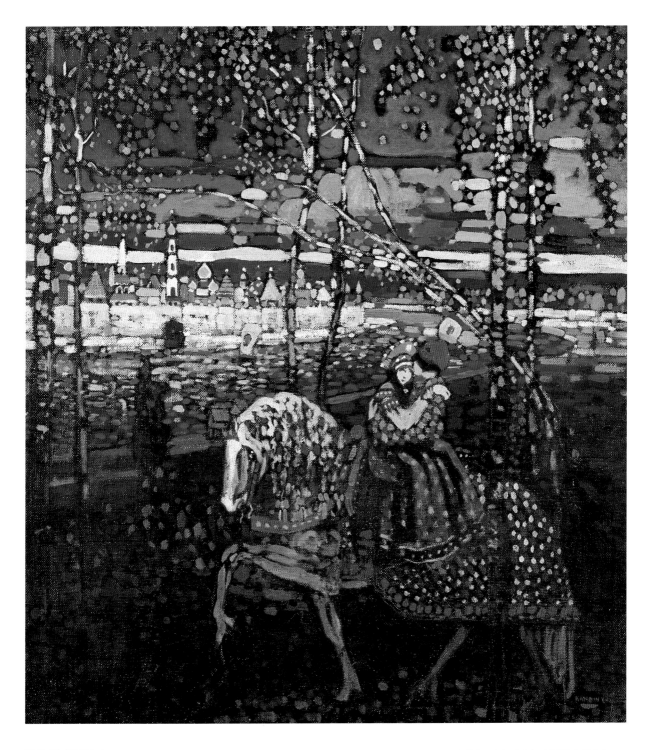

말에 탄 연인들 │ 칸딘스키의 초기작은 동화를 떠올리게 하는 초현실적인 장면으로 가득 차 있다. 그는 유년 시절에 들었던 러시아 전래동화와 중세의 기사 이야기나, 러시아 동화의 삽화나 유겐트슈틸로부터 영향을 받았다. 그중에서도 1907년 제작된 이 그림은 특히나 유명하다.

최고가 되기까지

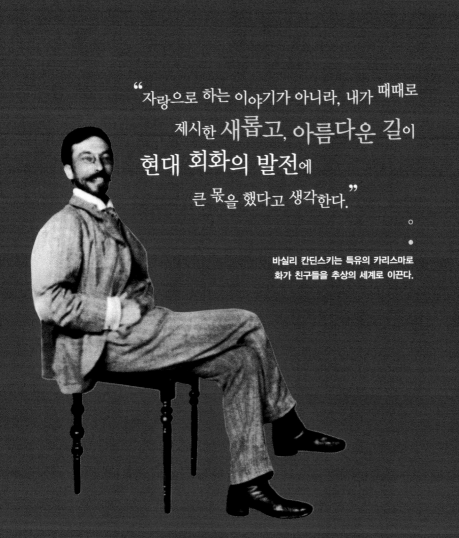

"자랑으로 하는 이야기가 아니라, 내가 때때로
제시한 새롭고, 아름다운 길이
현대 회화의 발전에
큰 몫을 했다고 생각한다."

바실리 칸딘스키는 특유의 카리스마로
화가 친구들을 추상의 세계로 이끈다.

'사기꾼' 협회

Focus

청기사파의 전신은 뮌헨 신미술가협회이다. 칸딘스키와 동료들은 신미술가협회를 결성해 뮌헨에서 전위적인 미술을 선보이려 했다. 하지만 관객과 언론의 매몰찬 반응만이 돌아왔다. '부끄러움을 모르는 사기꾼'이라는 비난까지 들어야 했다.

1909년

→ 당시 '뮌헨 분리파'는 열렬한 지지를 받고 있었다. 이들은 또 다시 칸딘스키, 야블렌스키와 그 동료들을 '너무 혁명적'이라는 이유로 퇴짜 놓았다. 칸딘스키: "우리의 그림이 공식적인 '분리파'와 달리 폭탄처럼 보였으리라는 점을 인정한다. 그렇게 느끼는 것은 아주 자연스러운 반응이다"

→ 대응책: 뮌헨 신미술가협회 결성.

→ 창립 회원: 뮌터, 베레프킨, 칸딘스키, 야블렌스키, 알프레트 쿠빈 그리고 야블렌스키의 제자인 카놀트와 에르프슬뢰.

→ 협회의 목적: 외국과 국내 전시회 조직, 출판 사업, 작품 판매.

→ 협회장: 칸딘스키. 가브리엘레 뮌터: "칸딘스키는 회장을 맡을 사람이 없기에 자신이 하기로 결심했다."

→ 칸딘스키는 협회 강령을 정한다. 예컨대, 회원은 누구나 두 점의 작품을 출품할 수 있다. 단, 두 점의 크기가 합해서 4.2미터를 넘지 않아야 한다.

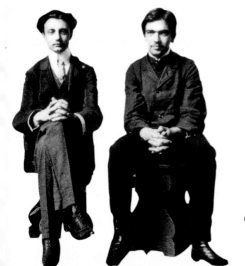

야블렌스키의 제자인 카놀트와 에르프슬뢰.

12월

→ 제1회 뮌헨 신미술가협회 전시회가 탄호이저 화랑에서 열렸다. 《뮌헨 신문》의 기사: "전시회 전체는 야수파를 패러디한 듯 핏빛이 넘실대는 괴이하고 우스운 그림들로 가득 차 있다.……아무 능력도 없거나 그 어떤 것을 상상해보길 원한다면 영감을 받을 것이다."

1910년 9월

→ 제2회 뮌헨 신미술가협회 전시회. 여기에는 피카소와 브라크도 작품을 출품한다. 대중의 반응: "이 어이없는 전시회를 설명할 길은 단 두 가지밖에 없다. 회원이나 관람객 대다수가 완전히 미쳤거나, 부끄러움을 모르는 사기꾼이라 생각하는 것이다."

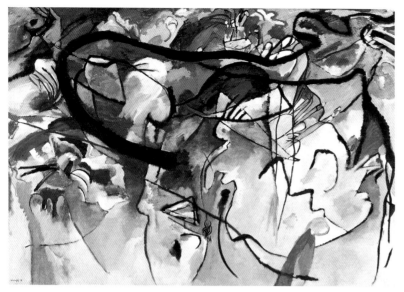

칸딘스키, 〈구성 5〉, 1910년.

→ 칸딘스키의 해명: "화랑 주인은 매일 문을 닫기 전에 그림을 닦아내야 한다고 불평했다. 관객들이 그림에 침을 뱉기 때문이었다."

→ 뮌헨의 화가 프란츠 마르크도 이 전시회를 관람하고 깊은 감동을 받았다. 그래서 회원들과 개인적으로 알고 지내는 사이가 아니면서도 악의에 찬 비평에 대해 항의하는 글을 썼고, 이후 뮌헨 신미술가협회에 가입했다.

→ '러시아어 사전'을 위해 칸딘스키는 자신에 대한 소개글을 직접 작성했다. 여기에서 '그'는 칸딘스키 자신을 말한다. "1908년부터 1911년까지 그는 굉장히 외로웠고 비웃음과 증오를 샀다.……그에게 제일 먼저 손을 내민 것이 프란츠 마르크였다."

칸딘스키의 〈구성 2〉(아래 그림)는 미술사에서 '최초의 추상화'로 알려져 있다.

1911년

→ 뮌헨 신미술가협회의 내분: 갈등을 일으킨 회원은 야블렌스키의 제자인 에르프슐뢰와 카놀트였다.

→ 이들은 전위적인 칸딘스키 때문에 자신들의 그림이 팔리지 않는다 불평했다.

→ 갈등의 발단: 〈구성 5〉. 이 그림은 크기가 4.2미터를 넘어 12월 전시회에서 거절당한다. 이 협회 규칙을 만든 것은 칸딘스키 본인이 아니었든가……

12월

→ 12월 2일 뮌터, 마르크, 칸딘스키는 뮌헨 신미술가협회를 탈퇴한다.

→ 야블렌스키와 베레프킨도 회의를 느꼈지만 협회에 남기로 한다. 베레프킨: "여러분, 우리는 재능 있는 두 사람을 잃었습니다. 그들의 멋진 그림까지도. 우리도 곧 파국을 맞게 될지 모릅니다."

→ 12월 18일 뮌헨 신미술가협회의 전시장 바로 옆방에서 제1회 청기사전이 열린다.

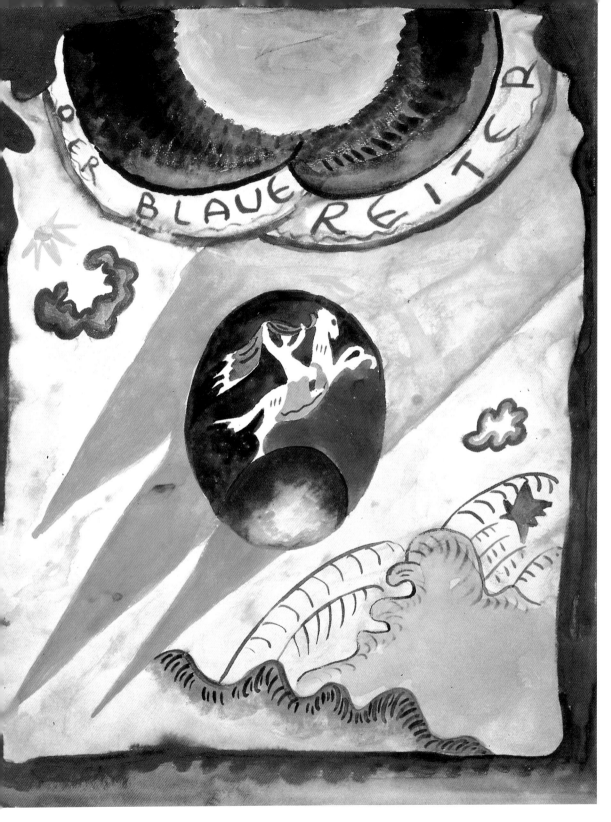

1911년 칸딘스키가 《청기사 연감》의 표지를 위해 그린 11점 수채화 중의 하나.

1903년 칸딘스키가 그린
〈청기사〉.

'K' 씨의 엄청난 능력

1911년 12월: '청기사파' 탄생! 뮌헨에서 탄생했을 때부터 이 그룹의 아방가르드 전시회는 전혀 관심을 받지 못했다. 물론 언론의 주목도 기대할 수 없었다.……그런데 한 관람객의 반응이 입소문을 통해 퍼졌다. "너저분한 쓰레기들!", "사기꾼!"

검은 벽면에 걸린 '청기사' 그림들

1911년 12월 초 칸딘스키, 마르크, 뮌터는 "참으로 가슴 떨리는 당혹스러운 사건!"을 겪은 후 뮌헨 신미술가협회를 탈퇴하고 자신들만의 전시회를 열기로 한다. 그리고 뮌헨 탄호이저 화랑의 한 공간을 빌렸는데, 그 방 바로 옆에서는 뮌헨 신미술가협회전이 열리고 있었다. 청기사파 회원들은 성탄절 전날까지 40점의 작품을 모아 제1회 청기사파전을 열었다. 온통 검게 칠한 전시장의 벽면에 칸딘스키, 뮌터, 마르크, 들로네, 캄펜동크, 마케, 부를리우크 형제의 그림들이 걸렸다. 대중과 미술평론가들은 전혀 반응을 보이지 않았다.

친구와 후원자들

1912년은 청기사파 화가들 그중에서도 칸딘스키에게 매우 특별한 의미가 있는 해였다. 프란츠 마르크는 바이에른 주립미술관의 관장인 추디, 출판업자 피퍼와 친하게 지냈는

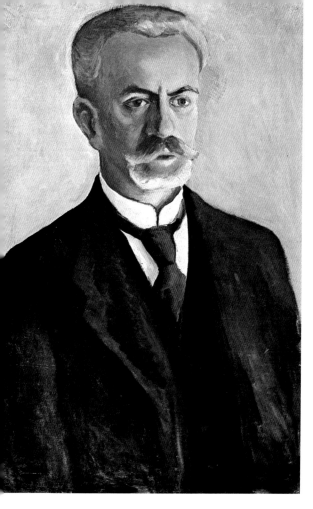

베른하르트 퀼러는 청기사 미술가들에게는 매우 소중한 후원자였다. 퀼러의 조카와 마케는 결혼한 사이였다. 아우구스트 마케가 그린 퀼러의 초상화.

아래 | 칸딘스키가 자신의 책 《예술에서 정신적인 것에 대하여》 초판을 위해 디자인한 표지.

데, 그 해 마르크의 주선으로 칸딘스키의 책 《예술에서 정신적인 것에 대하여》가 출간된 것이다. 이 책에서 칸딘스키가 제시한 추상미술의 미학적 근거는 이후 추상회화의 발전에 초석이 되었다. 책은 인기를 끌어 출간된 해에 3쇄를 찍었다.

마르크는 친구 아우구스트 마케의 소개로 베를린의 부유한 공장주 베른하르트 퀼러를 알게 된다. 퀼러는 청기사의 중요한 후원자이면서, 마케의 부인 엘리자베트의 삼촌이었다. 그는 미술품 애호가로서 《청기사 연감》의 출판을 도왔을 뿐만 아니라 회원들의 중요한 작품들을 사들였다. 퀼러의 며느리는 이 그림들을 1965년 뮌헨의 렌바흐하우스에 기증했다.

1911년 프란츠 마르크가 그린 〈푸른 말〉은 세계적으로 유명해지는데, 이 그림은 현재 뮌헨의 렌바흐하우스 시립미술관에 소장되어 있다.

마르크의 주선으로 후원자를 구한 칸딘스키는 자신이 가장 중요하게 생각하는 프로젝트를 추진할 수 있었다. 미술 연감의 제작이 그것이었다. 이 연감은 미술과 문화에 대한 새롭고 '진정한' 아이디어를 세상에 알리고자 기획되었다. 칸딘스키에 따르면, 연

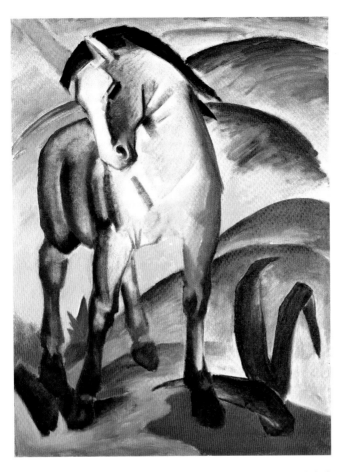

1911년 프란츠 마르크가 그린 〈푸른 말〉은 청기사파의 상징으로 유명하다. 이 그림은 현재 뮌헨의 렌바흐하우스에 소장되어 있다.

감은 "여러 해 동안 태아와 같았다……이제 그 탯줄을 잘라내야 한다는 게 너무나 고통스러웠다. 그래서 나는 제1호 연감을 나의 영적인 육체의 손실이라 느꼈다." 칸딘스키는 연감 출판에 도움을 준 프란츠 마르크에게 고마운 마음을 전했다. "이 모든 행운에 대해 프란츠 마르크에게 진정 고맙게 생각합니다.……그는 대단한 마술사이며 진정한 친구입니다."

칸딘스키, 마르크 그리고 말에 대한 이야기

1911년 여름부터 칸딘스키, 뮌터, 프란츠 마르크 그리고 마르크의 부인 마리아 프랑크는 이미 미술 연감에 대해 구상하고 있었다. 연감에는 절친한 미술가들의 글과 그림을 실기로 했는데, 이 연감의 제목이 바로 '청기사' 이었다. 여러 책에서 소개하듯, '청기사' 라는 명칭은 칸딘스키와 마르크가 어느 날 카페에서 담소를 나누다가 우연히 떠올린 게 아니다. 물론 두 화가는 푸른색을 무척이나 좋아했고, 마르크는 말에 각별한 애정을 갖고 있었다. 칸딘스키는 1903년 이미 백마를 탄 낭만적인 영웅의 그림에 〈청기사〉라는 제목을 붙였다. 가브리엘레 뮌터는 다음과 같이 쓰고 있다. "칸딘스키가 연감에 '청기사' 라는 제목을 붙인 것은, 그 위에 '나' 라고 쓴 것이나 마찬가지였다."

칸딘스키는 이 전위 미술가 단체의 엔진이었을 뿐 아니라 두뇌 역할까지 담당했다. 청기사파의

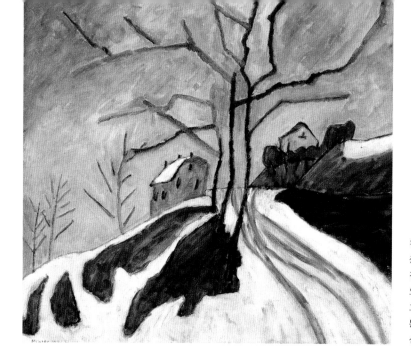

목표는 이전에 살았던 어떤 미술가도 하지 않은 새로운 방식으로 작업하는 것이었다. 프란츠 마르크는 야블렌스키에게 말한다. "저는 칸딘스키 씨가 평생을 바친 수많은 문제들에 끊임없이 골몰하고 있습니다.……그 분이 얼마나 대단한 능력을 타고 났는지 깨닫고 있는 중입니다." 청기사파 작가들은 관습과 규제에서 벗어나 공개적으로 토론할 수 있는 전시회를 조직하고자 했다.

두 번째이자 마지막 전시회

《청기사 연감》이 아직 출간되기 전인 1912년 2월 12일 두 번째 청기사파 전시회가 뮌헨에서 열렸다. 이 전시회에는 판화, 소묘 등 그래픽 작품이 주가 되었다. 하지만 아쉽게도 이것이 마지막 전시가 되고 말았다. 그 사이 칸딘스키, 뮌터와 다른 미술가들의 사이가 회복이 불가능할 정도로 틀어져버렸기 때문이다. 제1회 전시회와 연감에 참여했던 마르크의 친구인 아우구스트 마케는 자신보다 훨씬 나이가 지긋한 칸딘스키와 갈라선다. 마케는 칸딘스키의 글(〈미술의 순수한 진실〉)과 그림(〈청기사에 대한 조롱〉, 27쪽 그림)을 조롱했다. "마르크와 칸딘스키는 각자의 여자기수를 앞세우고 경기

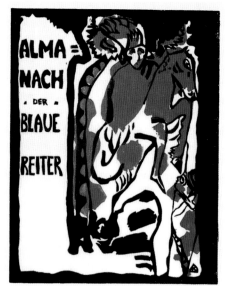

《청기사 연감》을 위해 바실리 칸딘스키가 1912년
제작한 목판화.

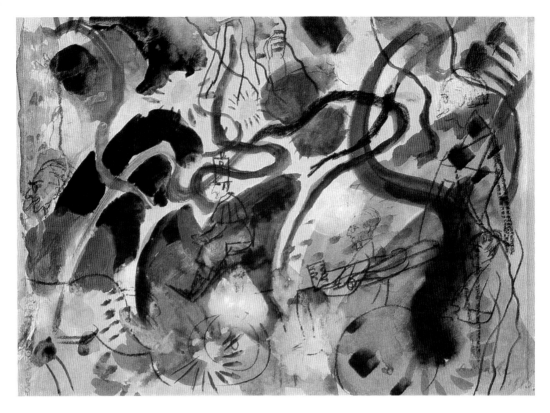

장에 입장한다"는 말로 비난을 퍼부었다. 또 마르크에게는 다음과 같이 충고했다. "'청기사'와 푸른색 말에 너무 빠져서 작업하지 말게나."

한편 마르크와 칸딘스키의 사이도 점점 벌어지고 있었다. 칸딘스키는 이에 대해 글을 남겼다. "그들의 태도는 점점 달라졌다. 그들은 몹시 냉랭하게 대했다.……특히 엘라(가브리엘레)에게 아주 못되게 굴었다. 한마디로 우리는 서로간의 몰이해라는 좁은 골목길에서 마주쳤던 것이다." 특히 칸딘스키의 애인인 가브리엘레에게 비난의 화살이 쏟아졌다. 마르크는 그녀를 "천박한 여자"라 비난했다. 마케는 "질 나쁘고 백치 같은 그렇고 그런 노처녀"라 불렀다.

결론 | 청기사파는 독일에서 제1차 세계대전 이전에 탄생된 가장 중요한 아방가르드 미술가 단체이다. 이들은 단 두 번의 전시회와 한 권의 연감을 출간하고 미술의 역사로 남았다. 칸딘스키와 동료화가들은 시대를 너무 앞서갔다. 당시의 보수적인 미술계는 이 그림들의 진가를 알아채지 못했다(물론 약간의 예외는 있었다). 오랜 세월이 지난 후에 미술평론가들은 이들의 작품에 대해 '시대의 소산'이고, 또한 "확신컨대, 20세기 뮌헨에서 탄생한 가장 중요한 미술가단체"라는 찬사를 보냈다.

나무들 │ 청기사파는 배타적인 미술단체가 아니었다. 피카소나 들로네 등 여러 작가들이 이 단체의 전시회에 초대되었다. 블라디미르 부를리우크도
1911년에 그린 이 그림을 제1회 청기사파 전시회에 내놓았다. 칸딘스키는 우크라이나 출신의 이 아방가르드 화가와 아즈베의 화실에서 작업하던 시절부터
알고 지냈다.

숲속의 노루 │ 프란츠 마르크는 이 그림에 '숲속의 노루'(1911)라는 제목을 붙였다. 동물은 마르크에게 언제나 심오한 의미를 지니고 있었다. 영적인 순수함과 구원을 상징하는 중요한 존재였던 것이다.

예술

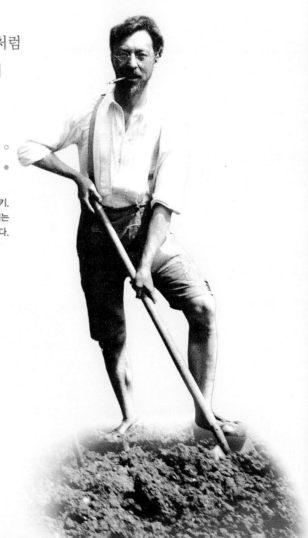

'대부' 칸딘스키!

지적이고 명민한 이 러시아 화가가 아니었다면, 청기사파의 결성은 상상도 할 수 없었을 것이다. 칸딘스키는 이 단체를 창립한 화가일 뿐만 아니라 미술이론의 기초를 세운 뛰어난 이론가이기도 했다. 그는 비구상 즉, 추상회화의 근거를 미술이론으로 정립했다. 미술이론의 영향력이 그 어느 때보다 커진 20세기 초 칸딘스키는 미술이론가로서도 뛰어난 활약을 했던 것이다.

음악과 회화

➡ 칸딘스키는 바그너의 낭만적인 오페라 〈로엔그린〉를 관람했다. "나는 내 영혼에서 갖가지 색을 보았다. 내 눈 앞에 색이 있었다. 그리고 거친 선들이, 거의 미친 듯한 선들이 내 앞에 펼쳐졌다."

➡ '영혼의 방황'과 아방가르드 작곡가 쇤베르크에 대해 칸딘스키는, "쇤베르크는 우리에게 불협화음으로 이루어진 음악을 들려주었다. 이것이 바로 '미래의 음악'이다." 쇤베르크가 독학으로 그린 그림에 대해서도 높이 평가했다. 그의 그림에 대해 "자신이 느끼는 기분의 움직임을 표현하고 있다. 전혀 음악적인 형식을 띠지 않는다"고 말한다.

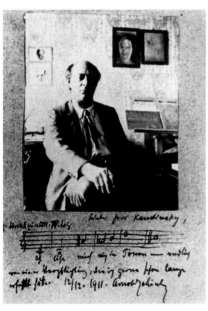

작곡가 아르놀트 쇤베르크.

감각

➡ "예술가들의 모든 작업은 놀이라고 말할 수 있다. 예술가는 자신의 느낌과 생각을 색채, 형태, 드로잉, 소리, 단어를 통해 정리해 새로운 표현 방식을 창안한다. 그는 말하곤 한다.……그런데 '무엇 때문에?' 좋은 질문이군!……예술가에게 '무엇 때문에?'라는 질문은 별 의미가 없다. 오직 '왜'라는 것만을 알고 있다."

➡ "모든 사물은 소리를 갖고 있다. 미술가는 이 소리를 그림으로 그린다."

➡ "판타지와 해석은 많으면 많을수록 좋은 것이다."

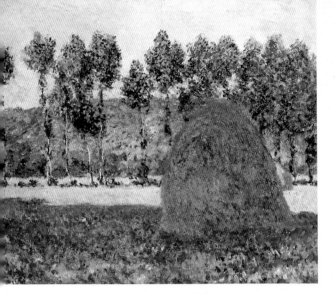

클로드 모네의 〈해질 무렵의 건초더미〉, 1884년경

모네의 그림을 처음 본 순간

칸딘스키는 젊은 시절 모스크바에서 모네의 그림 〈건초더미〉를 봤다. "저게 건초더미인지는 카탈로그를 보고야 알았다. 그걸 알지 못하다니 당황스러웠다. 나 또한 당시에는 화가가 대상을 그렇게 불분명하게 그릴 권리는 없다고 생각했으니까."

제목의 규칙

칸딘스키는 그림의 제목을 정할 때 일종의 규칙을 적용했다.
→ 인상 : 대상이 등장하는 작품.
→ 즉흥 : 내적인 경험을 그린 그림.
→ 구성 : 계획과 이성으로 구성한 즉흥적인 그림.

색채

➡ 칸딘스키는 어린 시절 이미 색채의 신비에 대해 글을 썼다.

➡ 칸딘스키에게 색채는 초월성으로 들어가는 입구였다.

➡ 칸딘스키도 오늘날 독일인의 38%처럼, 파란색을 좋아했다. "더욱 깊은 파란색을 표현하고 싶었다. 파란색은 진해질수록 더욱 강렬해지고 내적인 성격이 더욱 강해진다. 파란색은 깊어질수록 사람들을 무한한 곳으로 인도해 궁극적으로 순수와 초자연성을 깨닫게 한다."

➡ 1911년에는 "무채색인 백색"에 대해 완성하지 못한 부분을 탐구하다.

질서가 있는 카오스

재빨리 그린 듯 보이는 그림들도 실은 칸딘스키가 20년 동안 깊이 연구한 결과물이다.

1차 작업: 그림의 앞면과 중앙부. 2차 작업: 화면 기초 작업. 재료는 직접 만든 석회, 카세인, 계란껍질이 사용됨. 이것들을 매우 얇게 발라놓으면 캔버스의 질감이 느껴짐. 3차 작업: 주요 형태 스케치하고, 진한 푸른색 유화물감으로 윤곽선 그림. 4차 작업: 구조적인 형태를 그린 것에 나이프로 색채 입힘. 5차 작업: 붓을 사용하여 '얼룩점' 찍기. 이때 즉흥적인 인상과 '가볍고', 신선한 분위기 드러나는 게 중요함.

점(點)

"선은 점과 맞닿아 있으며 점을 보완한다. 저 독립적인 점들이 서로 맞닿아 있는 선 밖으로 뛰어 나갈까 봐 내 심장이 마구 뛴다. 내 정서를 강하게 울린 것은 바로 내면에서 외치는 '아!' 이었다."

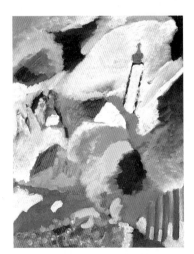

여러 계열의 청색: 칸딘스키가 그린 〈무르나우의 교회〉(1910)는 세계적으로 유명한 작품이다.

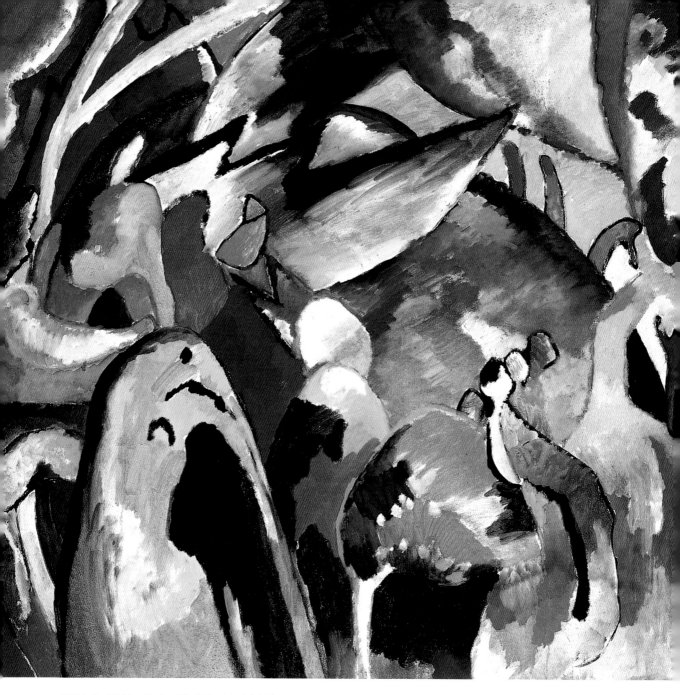

칸딘스키는 1911년 그린 이 그림을 〈즉흥 19a〉이라 불렀다.

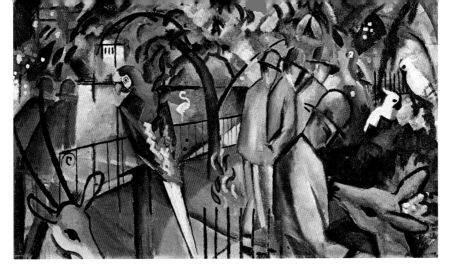

1912년 아우구스트 마케가 그린 〈동물원 1〉. 동물은 항상 마케의
관심거리였으므로, 이후 그의 수많은 그림에 등장한다.

추상화의 탄생

《예술에서 정신적인 것에 대하여》는 회화에서의 내용을 논하고 있다. 화가는 자신의 감정을 표현하려 한다는 것이다. "자연을 그리는 것으로부터⋯⋯한 가지 감정을 표현하는 것이며, 최대한 정수를 뽑아내는 것 즉, 추상화하는 것이다." 청기사파의 미술은 '추상적'이다. 대상으로부터 '이탈'하는 것이다.

새로운 미술의 시대

뮌터, 마르크 등 동료 화가들은 칸딘스키의 미술이론을 토대로 새로운 화법들을 실험했다. 수백 년간 전해 내려온 기법들 즉 빛과 그림자를 통해 형태를 묘사하는 방식이 사라졌다. 다시 말하면, 재현된 대상의 형태는 더욱 단순화되었다. 색채는 더 이상 실제와 같지 않았고, 좀더 강해지거나 순해졌다. 색채 대비도 더욱 대담해졌다. 외적인 인상과 작가의 내적인 경험이 서로 깊이 연관되어야 했다. 실제 자연에 충실한 묘사는 더 이상 의미가 없는 듯했다.

　　화가 알프레트 쿠빈은 '청기사파'에 확고한 신념을 갖고 있었다. 그는 제1회 청기사파전에 참여한 작품들을 다음과 같이 요약한다. "르동, 뭉크, 앙소르 그리고 나는 그림의 내용이라는 부분에 아직 미련을 갖고 있었다." 그는 칸딘스키만이 자신이 원하던 새로운 길을 찾아냈다고 믿었다. "사람들은 칸딘스키로부터 새로운 미술의 시대가 열렸다고 말할 것이다."

파울 클레의 〈들판 위의 노란 집〉. 당시 클레의 화풍은 청기사파와 가까웠고, 그들의 전시회에도 참여했다.

대상으로부터 이탈

청기사파 미술가들은 모두 중세미술과 원시미술을 좋아했고, 또한 동시대에 등장한 야수파나 입체파 미술에도 관심을 보였다. 칸딘스키는 이들 화파로부터 "미술적 표현 가능성에 놓인 모든 경계를 넓힐 수 있는 노력들이 서로 함께 모일 수 있는 큰 그릇"을 보았다. 물론 청기사파 작가들 사이에 공통된 양식이 만들어지지는 않았다. 이들은 저마다 개성이 다르고 또 추구하는 그림 세계도 달랐기 때문이다. 프란츠 마르크는 형이상학적인 동물 상징을, 아우구스트 마케는 색채환상주의를, 파울 클레는 동화 같은

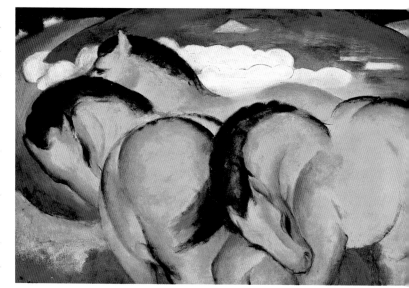

프란츠 마르크는 1912년에 그린 이 그림을 〈작은 황색 말〉이라 불렀다.

마법의 세계를, 바실리 칸딘스키는 수학적, 음악적인 추상세계를 추구했다.

하지만 칸딘스키와 동료 작가들은 형태와 색채가 대상의 겉모습을 그려내기보다 작가의 감정을 나타내는 표현수단이 되어야 한다는 생각을 공유하고 있었다. 이들은 더 이상 어떤 대상을 암시하지 않는 즉, 대상으로부터 완벽히 독립된 절대적으로 새롭고 표현주의적인 미술로 가기 위해 노력했다.

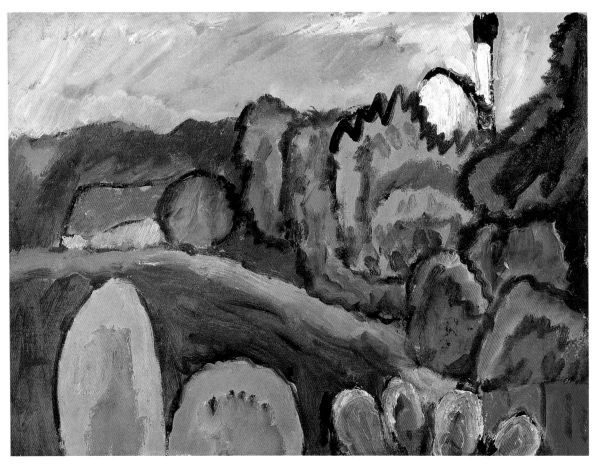

가브리엘레 뮌터, 〈교회가 있는 풍경〉, 1910년 .

진정한 선구자

당시 예술가들이 새로운 길을 가기 위해서 얼마나 힘겨운 노력을 하였는지 오늘날에는 상상하기 어렵다. 이들은 정말 대단한 용기와 상상력, 인내심, 또 드높은 자의식으로 무장한 채 새로운 길을 개척해 나갔다. "끔찍이 더러운 색채놀이와 더듬거리는 선들"이라는 관람객들의 비난은 일상이 되어 있었다. 그러니 오늘날의 미술가들은 이 추상미술의 선구자들에게 고마워해야 할 것이다.

제1차 세계대전이 발발하기 전까지 청기사파는 독일에서 가장 의미 있는 전위 미술가 단체였다. 청기사파는 자신들의 영혼을 휘감은 관념, 지적이며 분석적인 관찰 등에서 20세기 미술에 획기적 변화를 가져왔다고 말할 수 있다.

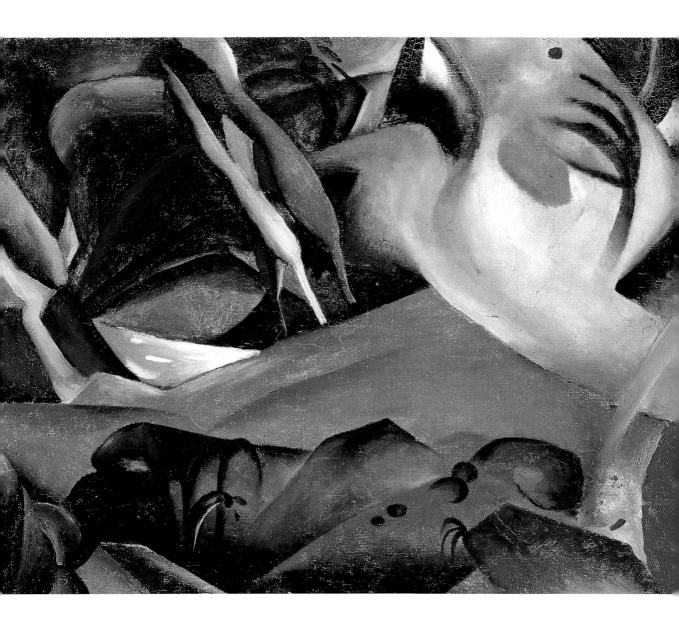

폭풍 │ 마케는 제1회 청기사 전시회에 3점을 출품하는데, 이 그림(1911)도 그중 하나다. 전시회가 열리는 동안 마케는 청기사파를 신랄하게 비난하고는 동료들과 거리를 두었다. 제2회 전시회에도 참가하지만 이후 청기사파에서 완전히 탈퇴한다.

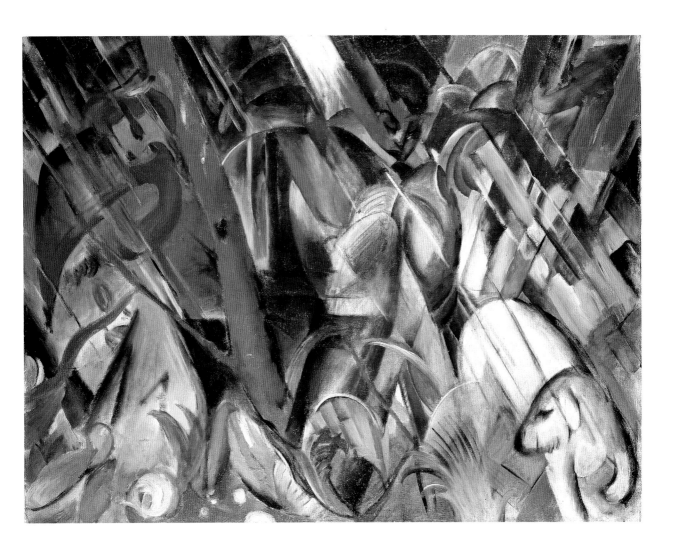

빗속에서 │ 프란츠 마르크는 1912년 이탈리아 미래주의를 연상케 하는 이 그림을 선보이는데, 당시 많이 그려진 '순수한 동물화'와는 전혀 다른 양식을 보여주고 있다. 여기에 그려진 것은 프란츠 마르크, 부인 마리아 그리고 그들의 애완견 루시이다.

예술가들

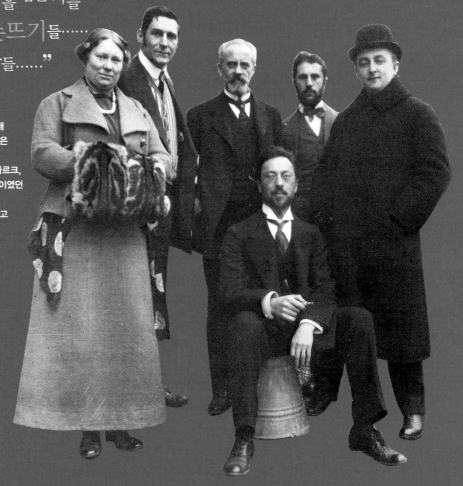

"무능력자들……
화려한 색채를 걸친 아둔한 자들……
촌스런 옷을 입은 자들……
악질적인 촌뜨기들……
타고난 저능아들……"
°
•

청기사파 미술가들에 대해
당시의 한 비평가가 내뱉은
말이다. 그림 왼쪽부터
마리아 프랑크, 프란츠 마르크,
베른하르트 쾰러, 친구사이였던
하인리히 캄펜동크와
코마스 폰 하르트만 그리고
바실리 칸딘스키.

친구이자 적

칸딘스키가 이끌어간 청기사파는 사실 저마다 다른 개성을 가진 작가들의 모임이었다. 이 단체의 회원들은 언제나 서로에게 호의적으로 대하거나 서로를 존중하지만은 않았다. 그들이 서로를 어떻게 생각했는지 직접 들어보자.

아우구스트 마케에 대해 :

"키도 크고, 미남에다, 젊고, 동정심이 많은 사람이다. 또한 마케 부인은 매력적이고 재치 있는 여성이다." 가브리엘레 뮌터

"뭐, 추진력도 없으면서, 나처럼 항상 의문이 많고, 구제불능인 사람이죠." 프란츠 마르크

바실리 칸딘스키에 대해 :

러시아인 동료 야블렌스키가 1911년 스케치한 칸딘스키의 모습.

"굉장한 분이다. 매사에 정확하다. 야블렌스키 역시 매력적인 사람이다. 그는 이 모든 운동의 중심에 있었다." 프란츠 마르크

"룰리가 항상 슐라빈스키라 부르던 이 사람……정말 총명하고 명석한 두뇌를 가졌다." 파울 클레

"너무나 순수하고, 위대하고, 인정 많은 사람으로 보였다.……그에 비하면 나는 참으로 보잘것없었다." 가브리엘레 뮌터

"아시아인으로 다른 사람들에게는 저급하게 보였지만, 재미있고, 신비로운 비밀이 담긴 그림을 그렸다." 아우구스트 마케

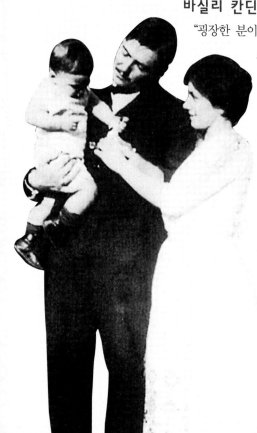

아들 발터와 함께 한 아우구스트와 엘리자베트 마케 부부, 1912년, 본.

가브리엘레 뮌터에 대해 :

"뮌터의……그림은 정말 독특하면서도 사람의 마음을 편안하게 하는 소박함을 지니고 있다. 절대적인 자연성이라고 할까? 그녀는 약간 건조하며 채도가 낮은 색채를 주로 사용한다. 그것이 그녀 그림의 본질이다. 그녀의 그림에는 선함과 사랑이 담겨 있다. 그녀의 그림에서 많은 즐거움을 느꼈다." 쇤베르크

"당신은 당신 안에서 스스로 자라는 것을 그려야 해. 당신은 자연으로부터 모든 것을 받았지. 내가 당신을 위해 할 수 있는 것은 당신이 잘못된 길로 가지 않게 당신의 소질을 보호하고 아껴주는 것뿐이야." 칸딘스키

"어쨌든 이 어리석은 여자 때문에 청기사에 흥미를 잃었다.……이 여자들 공간을 그 앞에서 완전히 부숴버리고 싶단 말이지." 프란츠 마르크

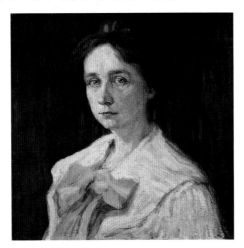

1905년 칸딘스키가 그린 인생의 동반자 가브리엘레 뮌터의 초상화.

마리안네 베레프킨에 대해 :

"그녀는 정말 이상할 정도로 기가 세요. 개성이 강하고, 속상한 순간이나 화나는 일에도 언제나 혁명가의 자세로 대처했어요.……매사에 분명하고 또 자신의 뜻을 끝까지 관철했어요." 엘리자베트 마케

"항상 젊은 에너지가 넘치고……추진력이 기가 막히다." 칸딘스키

"작품이 대단하다." 가브리엘레 뮌터

왼쪽 | 가브리엘레 뮌터가 그린 마리안네 베레프킨의 초상화.
오른쪽 | 파리에서 본으로 돌아온 직후의 프란츠와 마리아 마르크 부부. 1912년 아우구스트 마케가 그린 스케치.

알렉세이 야블렌스키에 대해 :

"솔직히 말하면 난 야블렌스키의 점박이 그림에 대해 잘 모른다. 좋아하는 사람이나 소유할 그런 종류의 그림이다." 칸딘스키

"야블렌스키는 초상화가 대상과 닮을 필요가 없다고 했다. 100년이 지나면 어차피 그림 속의 인물은 초상화와 똑같지 않을 테니까."

가브리엘레 뮌터

야블렌스키와 그의 아들 안드레아스, 1905.

프란츠 마르크에 대해 :

"새로 사귄 우리의 멋진 친구." 뮌터

"프란츠 마르크는 진델스도르프 출신이다. 우리는 서로를 완전히 이해하게 되었다." 칸딘스키

"동물 화가." 칸딘스키

칸딘스키의 세 모습.
1914년 사진, 1906년
가브리엘레 뮌터가 그린
초상화 그리고
1871/72년 오데사에서
지낸 어린 시절의 모습.

바실리 칸딘스키, 〈무제〉, 1913년.

바실리 칸딘스키

"칸딘스키는 러시아인치고 매우 독특한 사람이다." 가브리엘레 뮌터는 신념에 찬 목소리로 오랜 세월을 함께 한 동반자에 대해 이렇게 말한다.

그림 그리는 법률가

'매우 독특한' 이 러시아인은 1866년 12월 4일 모스크바에서 차(茶)를 파는 부유한 무역상의 아들로 태어났다. 그의 부모는 별명이 '바샤'인 아들이 4살이 되었을 때 이혼했다. 이것은 칸딘스키의 생애 내내 악몽처럼 따라다닌다. "어린 시절 나는 종종 우울한 감정에 빠져들었다. 내게 부족한 것이 무엇인지 찾으려 했다. 또 그걸 무조건 가져야 한다고 생각했다. 결국 나는 그것을 절대 가질 수 없음을 깨달았다."

> "벌 받을 생각이 아니라면
> 다른 이들에게 가까이 다가서는
> 안 된다.……사람들과의 관계는
> 큰 짐이 될 수 있으며, 때로
> 역겨운 부담으로 돌아올 수 있으니까."
> ─바실리 칸딘스키

칸딘스키는 어릴 때부터 그림에 뛰어난 소질을 보였고 개인교습을 받았다. 그러나 정작 대학에서는 법학, 국가경제와 인종학을 전공했다. 1896년 서른 살이 된 칸딘스키는 화가가 되기로 결심하고 뮌헨에 온다. 하지만 처음 몇 년 동안은 자신의 결정을 원망하고 후회했다. "한없이 행복하기만한 화가의 삶을 살기란……나는 내 결정이 옳다

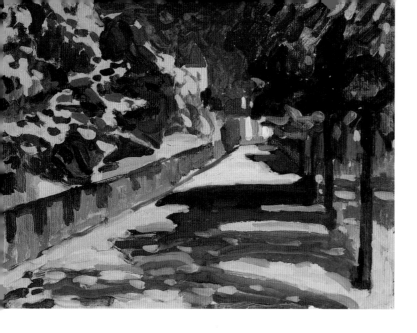

1908년 칸딘스키가
그린 〈바이에른의 가을〉.

고 느꼈다. 하지만 다른 의무들을 저버리기에는 너무 힘에 부쳤다." 칸딘스키가 독일로 오기로 한 결
정은 우연이 아니었다. "내 어머니의 외할머니가 독일계였다. 나는 어릴 때부터 독일어를 할 수 있었
다." 뮌헨에 온 칸딘스키는 안톤 아츠베의 화실에서 그림을 배운다. 이곳에서 같은 러시아 출신의 화
가 마리안네 베레프킨과 알렉세이 야블렌스키를 알게 된다. 그리고 프란츠 폰 슈투크의 제자가 되기
도 했다. "뮌헨의 대기가 만들어내는 강렬한 색채, 또 그림자 속에서도 크게 울리는 다양한 색감"에
칸딘스키는 큰 감명을 받았다. 그래서 집 근처의 영국공원에서 자주 그림을 그렸다. 그는 예술가로
서 사는 데 경제적 어려움이 없었다. 유산으로 받은 모스크바의 아파트로부터 세를 받아 돈 걱정을
하지 않아도 되었기 때문이다.

예술과 열정……

칸딘스키가 문을 연 팔랑크스 미술학교에서 받아들인 최초의 여성 제자가 가브리엘레 뮌터였다. 그
는 이 젊은 여제자 때문에 마음이 흔들렸다. 가브리엘레는 그림뿐 아니라 자전거 타기에 온통 마음
을 빼앗기고 있었다. 이 무렵 여성들의 삶은 자전거로 인해 혁명적으로 바뀌었다. 두 사람은 자전거
를 타고 나간 야외 스케치 여행을 통해 더욱 가까워졌다. '엘라'라는 애칭으로 불리던 뮌터는 칸딘스
키의 연인이자 약혼녀가 되었다. 당시 칸딘스키는 사촌인 안나와 결혼한 상태였다.

　　1902년 칸딘스키는 처음으로 공식적인 전시회에 참가한다. 물론 뮌헨이 아니라 베를린 분리파
전시회에 참가한다. 그의 작품들이 걸린 공식적인 전시회는 항상 그에게 작품을 둘로 갈라놓는 검과
도 같이 마음을 아프게 했다. 그에 따르면 "사람들은 내 영혼을 끄집어내 긁고, 쪼개고, 그런 다음 뭔

위 | 가브리엘레 뮌터가 무르나우에서 구입한 집. 이 집은 칸딘스키 때문에
'러시아인의 집'이라고 불렸다.
오른쪽 | 1902년 칸딘스키는 애인인 '엘라' 뮌터와 자전거에 빠져 있었다.

가 싸고 있는 껍질 속을 내려다보는 것 같았다."

1904년 칸딘스키는 팔랑크스의 문을 닫았다. 수업과 전시회 조직을 함께 진행하느라 그림 그릴 시간을 전혀 낼 수 없었기 때문이다. 이후 여러 해 동안 가브리엘레 뮌터와 함께 유럽과 북아프리카로 여행을 다녔다. 새로운 영감을 얻기 위해 떠난 여행이었다. 물론 사회에서 떠나 있고 싶은 마음도 있었다. 칸딘스키는 여전히 부인과 이혼하지 않고 있었다.

프랑스에 간 칸딘스키는 뮌헨에서는 꿈꾸지 못하던 사람들의 주목을 받았다. 그의 그림이 전위적인 가을 살롱(살롱도톤)에 내걸렸고, 1906/07년 파리에 머무는 동안 전시회의 심사위원으로 위촉되었다.

러시아인들이 몰려온다!

1908년 뮌헨으로 돌아온 가브리엘레와 칸딘스키는 같이 살 집을 구하러 다녔다. 둘은 슈타펠 호수 근처, 알프스 자락에 위치한 무르나우라는 산간마을에 정착하기로 결정한다. 여기에는 마리안네 베레프킨과 알렉세이 야블렌스키도 살고 있었다. 1909년 늦여름 가브리엘레는 마을에서 약간 떨어진 곳에 집을 샀다. 이 집은 후에 '러시아인의 집'이라 불렸다. 야외 스케치 작업은 두 사람에게 매우 유익했다. 그들은 서로에게 용기를 주고 격려했다. 이후 그들은 유화에 검은 윤곽선과 같은 그래픽 요소를 첨가하고, 대상의 색채를 없애면서, '새로운' 미술을 향한 이론적 토대를 마련할 수 있었다. 이네 화가는 뮌헨 신미술가협회(NKVM)를 조직했다. 2년 후 칸딘스키와 가브리엘레는 협회를 떠나 독립적으로 활동했다. 칸딘스키는 프란츠 마르크 등과 제1회 청기사파 전시회를 조직하고, 《청기사 연

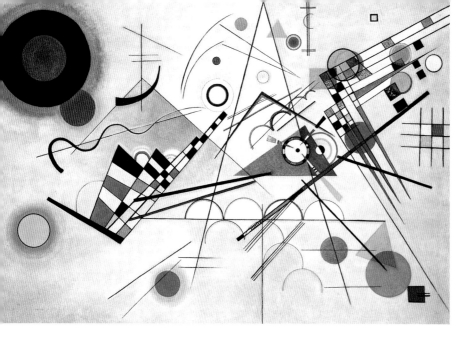

바실리 칸딘스키,
〈구성 8〉, 1923년.

감)과 자신이 저술한 《예술에서 정신적인 것에 대해》를 펴냈다. 그러나 제2회 청기사파 전시회가 마지막 전시가 되고 말았다. 청기사파 내부의 분열이 걷잡을 수 없어진 것이다. 칸딘스키의 인생철학이 현실로 나타난 것처럼 보였다. "벌 받을 생각이 아니라면 다른 이들에게 가까이 다가서서는 안 된다.……사람들과의 관계는 큰 짐이 될 수 있다. 때로는 역겨운 부담으로 돌아올 수 있다."

한 시대의 종말

제1차 세계대전의 발발은 슈바빙 예술가 부락의 해체를 의미했다. 가브리엘레와 칸딘스키는 스위스로 피난을 떠났다. 칸딘스키는 이후 홀로 모스크바로 돌아갔다. 가브리엘레와 칸딘스키의 관계는 파국으로 치닫고 있었다. 칸딘스키는 가브리엘레에게 싫증 나 있었다. 1915/16년 겨울 두 연인은 스톡홀름에서 마지막으로 재회했다.

1917년 10월 혁명 이후 칸딘스키는 모스크바에서 예술학 교수가 되었고, 젊은 러시아 여인 니나와의 짧은 만남 이후 결혼했다. 1918년 가을 칸딘스키는 자신의 심정을 글로 적는다. "독일도 가브리엘레도 영원히 잊고 싶다. 그들에게 나는 죽은 사람이다." 그러나 사회주의 국가 러시아에서 칸딘스키는 예술가로서 온갖 고난을 겪었다. 추상미술이 "민족에게 해로운 것"으로 낙인이 찍혔기 때문이다. 칸딘스키는 러시아 미술 비평가들의 적이 되었다. "대상을 그리지 않는 미술가인 그는 너무 위험한 사람이다."

칸딘스키는 1922년 발터 그로피우스가 바이마르의 바우하우스 교수로 초청하자 망설임 없이 독일로 돌아왔다. 독일에서 새로운 삶을 도모했지만 재정적인 어려움에 시달렸다.

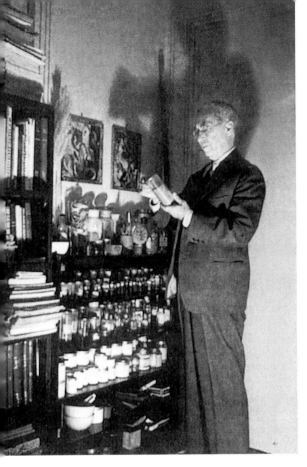

바실리 칸딘스키, 1938년 파리의 아틀리에에서.

러시아혁명 이후 칸딘스키 소유의 아파트 건물이 강제로 몰수되었고, 바우하우스의 월급은 충분하지 않았다. 제1차 세계대전 이전 독일에 남겨 두었던 그림들도 생활에 보탬이 되지 못했다. 이 그림들 중 일부는 가브리엘레가 무르나우의 집에 보관하고 있었다. 그녀는 돌려주려 했지만 가능하지 않았다. 칸딘스키가 그녀와 어떠한 접촉도 거절했기 때문이다(60쪽 참조). 나머지 그림은 베를린의 화랑 주인 발덴이 갖고 있었다. 수차례 소송을 벌인 끝에 칸딘스키는 50점 정도만 돌려받을 수 있었다.

칸딘스키가 러시아에서 그린 그림들이 1922년 베를린에서 전시되었다. 물론 전시회는 성공을 거두지 못했다. 비평가들은 "지적인 냉정함, 기하학으로 위장한 경직성, 장식성으로의 전락"이라고 평했다. 제1차 세계대전이 발발하기 전까지, 이후의 미술사가들이 '천재의 시대'라고 이름 붙인 모스크바 시기의 작품은 전혀 주목받지 못했다. 칸딘스키는 1924년 파울 클레, 알렉세이 야블렌스키, 리오넬 파이닝어와 '푸른 사인조'(Die blaue Vier)를 결성한다. 자신이 가장 활발하게 활동하던 청기사파 시절과 어떻게든 연관짓고 싶은 마음이 있었을 것이다. 하지만 이 전시회는 큰 성과를 내지 못했다.

유랑하는 예술가

러시아에서 독일로 돌아온 칸딘스키는 한동안 무국적자의 신분으로 지내다가 1928년 독일 시민권을 취득했다. 하지만 1933년 나치(국가사회주의 독일노동당)가 정권을 잡으면서 바우하우스는 폐교되었고, 칸딘스키는 동료 화가들과 함께 '퇴폐 미술가'로 낙인찍힌다. 그는 부인 니나와 함께 파리로 이주한다.

파리에서 칸딘스키는 〈구성 10〉이라는 위대한 작품을 완성하고, 1939년에는 프랑스 국적을 취득한다. 1944년 12월 13일 세상을 떠난 칸딘스키는 러시아인이고, 독일인이고, 프랑스인이었다. 칸딘스키는 미술사에서 최초의 추상화가로 손꼽히게 된다.

뮌헨 – 이자르 강 │ 안톤 아츠베와 프란츠 폰 슈투크로부터 아카데미 미술교육을 받았지만 칸딘스키는 야외에서의 그림 그리기를
좋아했다. 자연에서 받은 인상을 그림으로 표현했다. 이 그림은 1907년까지 야외에서 그린 그림 중 하나로, 후기인상주의의 영향이 엿보인다.

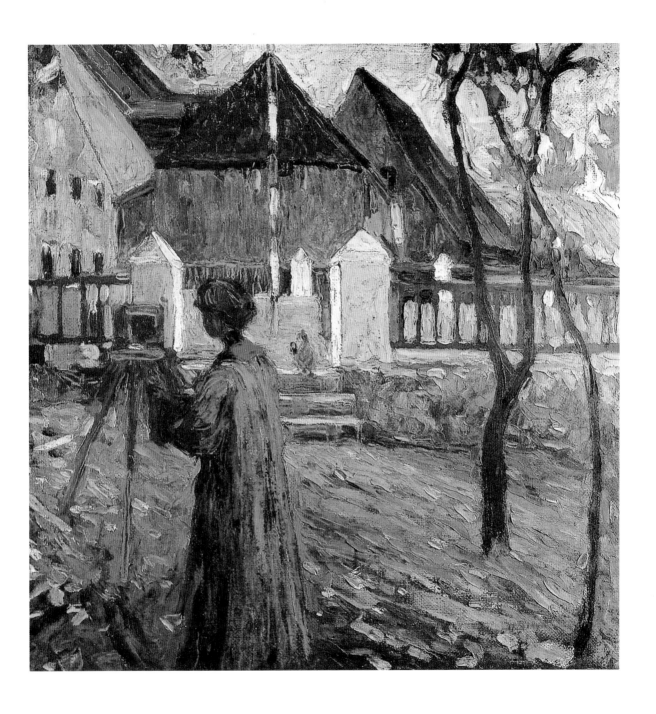

칼뮌츠에서 그림을 그리고 있는 가브리엘레 뮌터 │ 칸딘스키는 1903년 이 그림에 사용된 기법을 '순간 묘사'라고 명명했다. 팔랑크스 미술학교의 제자였던 엘라 뮌터는 그림처럼 아름다운 마을 나프탈의 야외 수업에 참여했다.

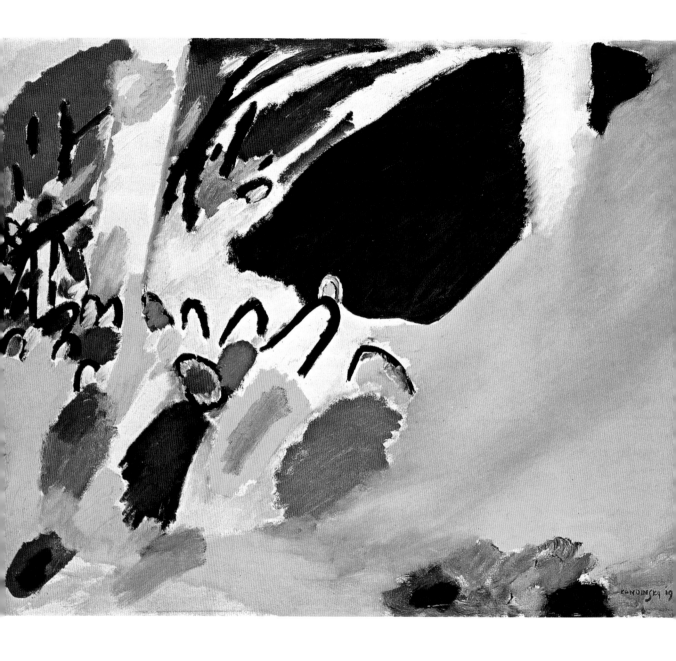

인상 3 │ 1911년 칸딘스키가 아르놀트 쇤베르크의 공연을 보고 온 직후 그린 그림이다. 칸딘스키는 이 그림의 제목을 '인상', 즉 외적인 자연에 대한 직접적인 인상이라고 붙였다. 지배적인 효과는 '노란 소리', 즉 소리의 인상에 대한 선언이다.

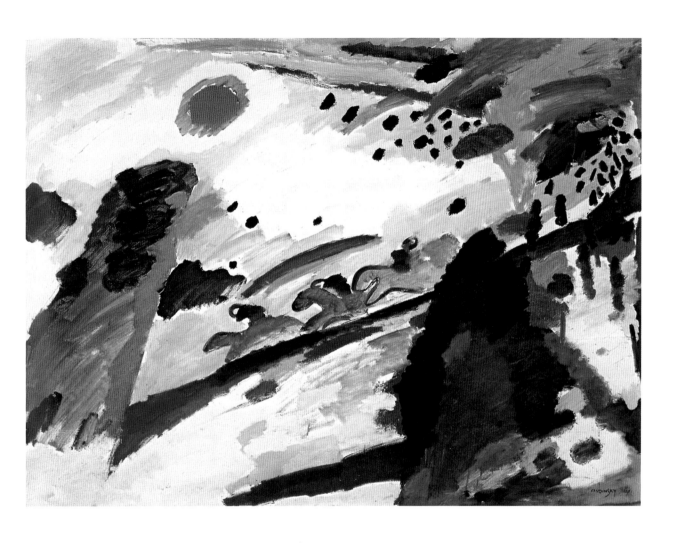

낭만적인 풍경 │ 이 그림에 대해 칸딘스키는 다음과 같이 말한다. "1910년 〈낭만적인 풍경〉을 그렸다. 이 제목은 고전적인 낭만성과는 아무 관련이 없다.⋯⋯미래의 낭만성은 실제 매우 깊고, 풍부한 내용을 담고 있다. 낭만성은 불꽃을 일으키며 타들어가는 한 조각의 얼음덩어리이다. 사람들이 얼음덩어리의 불꽃은 못 보고 얼음덩어리만 느낀다면 불행해질 것이다."

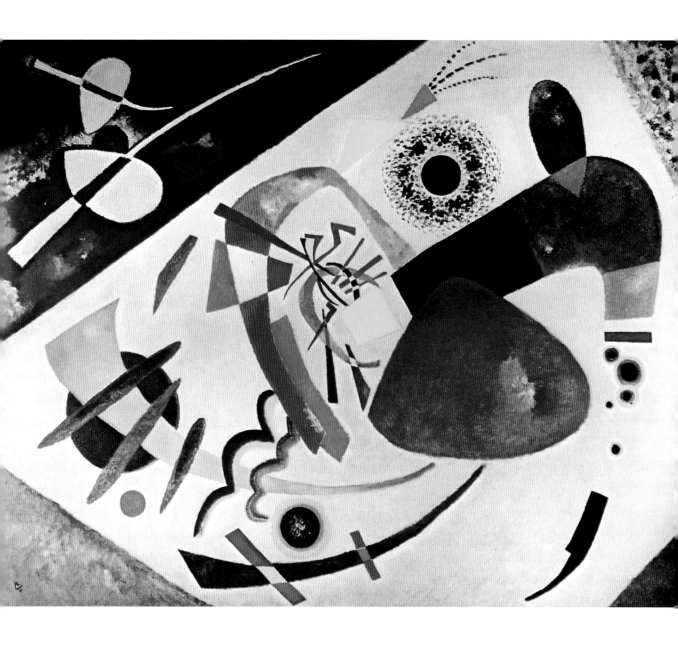

붉은 반점 2 | 제1차 세계대전 동안 칸딘스키는 미술에서 별다른 성과를 내지 못했다. 전쟁 직후에 제작된 이 그림은 칸딘스키가 새로운 시기로 접어들고 있음을 보여준다. 이 시기 칸딘스키는 러시아의 말레비치나 타틀린의 구축주의로부터 영향을 받았다. 칸딘스키는 기하학적 특성에 대해, "삼각형의 한 꼭짓점과 원의 만남은 미켈란젤로가 그린 신과 아담의 손가락 접촉만큼이나 심오한 의미가 있다"고 말한다.

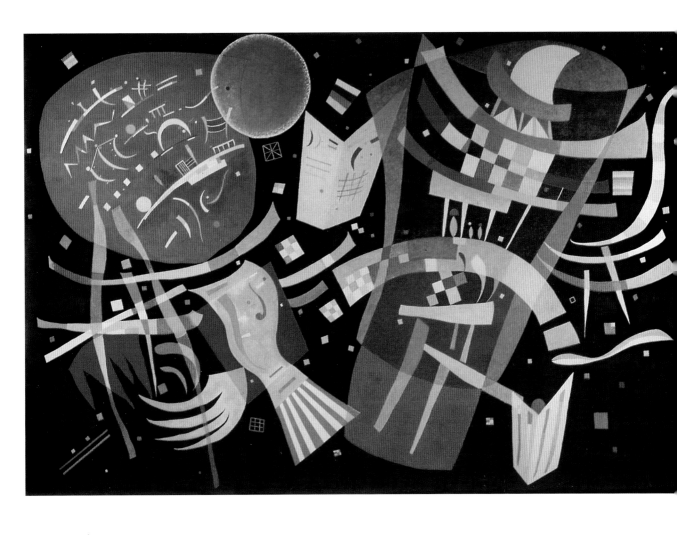

구성 10 │ 칸딘스키가 생을 마감하기 직전인 1939년에 제작한 그림이다. 이 해 칸딘스키는 프랑스 국적을 취득한다.(독일에서는 이미 퇴폐 미술가로 낙인찍힘.) 1939년은 또한 제2차 세계대전이 발발한 해이기도 하다. 이 무렵 칸딘스키의 작품은 규모가 줄어드는데, 이를 꼭 물자 부족 때문이라고 할 수는 없다.

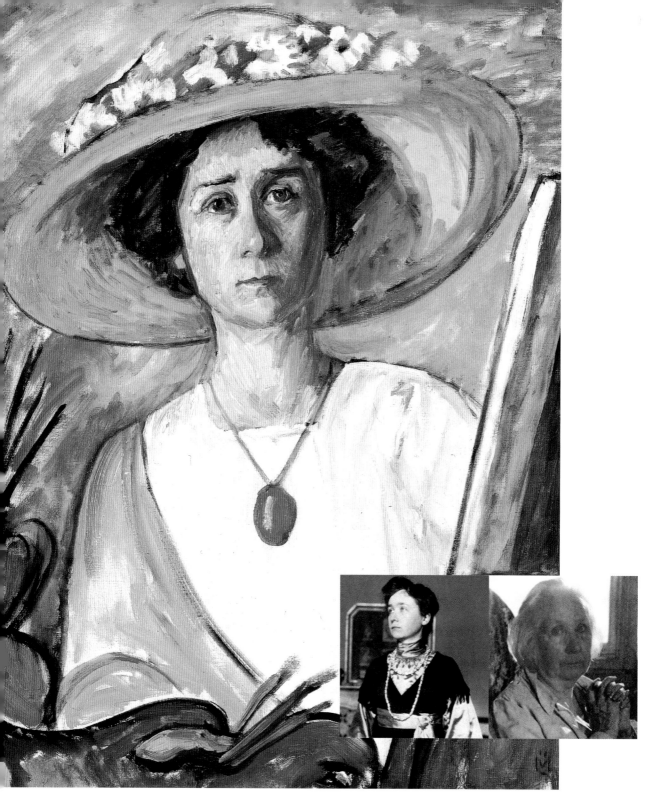

가브리엘레 뮌터의 세 모습. 1909년 그린 〈이젤 앞에서의 자화상〉,
1905년 칸딘스키가 찍은 뮌터의 사진, 그리고 1957년 80세가 된 뮌터, 뮌헨.

가브리엘레 뮌터, 〈어부의 집〉,
1908년 전성기 시절의 작품.

가브리엘레 뮌터

"그녀는 대단히 현대적인 여성미술가이다……카오스적인 구성이 돋보인다. 뚜렷하면서도 강렬한 회화적 특성이 사람들을 확 끌어당긴다."
(《스벤스카 다그블라뎃》−스톡홀름의 일간지)

자전거를 타는 처녀

가브리엘레 뮌터는 "대단히 현대적인 여성미술가"일 뿐만 아니라 또 개성이 강한 현대 여성이었다. 1877년 2월 19일 베를린에서 태어난 '엘라'는 남성과 여성이 동등하다는 생각에 대해 추호도 의심치 않는 가정에서 씩씩하게 자랐다. 가브리엘레의 부모는 수년간 미국에서 생활했고, 또 관대하고 넓은 마음을 갖고 있었다. 가브리엘레는 열 살 때 생애 처음으로 자전거를 선물 받았다. 아직 황제

> "누군가 내 그림을
> 감상한다면 그 속에서
> 선을 그리는 화가를
> 발견하게 될 것이다."
> −가브리엘레 뮌터

가 다스리는 독일제국에서 여성들이 자전거를 타는 것은 대단히 우아한 모습으로 여겨졌다. 하지만 조그만 소녀가 자전거를 탄다는 것은 가히 혁명적인 사건이었다! 자전거를 타는 일 외에도 이 어린 소녀는 일찍부터 또 다른 열정을 품고 있었다. 가브리엘레는 그림을 그리고 싶었다. 19세기 말에 여성들이 전문적인 교육을 받는 것이 일반적이지는 않았다. 여성들은 국립대학이나 미술아카데미에 입학이 불가능했다.

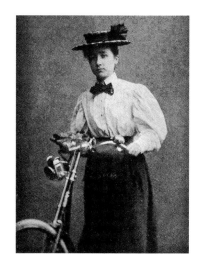

위쪽 | 1897년 자전거를 타는 엘라 뮌터의 모습. 당시 어린 소녀가 자전거를 타는 것은 혁명적인 사건이었다.
오른쪽 | 가브리엘레 뮌터, 〈푸른색 위의 사과들〉, 1908/09년.

가브리엘레 뮌터는 뒤셀도르프에서 미술 개인교습을 받게 되었다. 하지만 부모의 갑작스러운 죽음으로 교습을 중단해야 했다. 가브리엘레는 자매들과 함께 부모의 자취를 찾아 미국으로 여행을 떠났다. 그녀는 여행하는 내내 사진기와 스케치북을 갖고 다녔다.

1901년 가브리엘레는 뮌헨으로 돌아왔다. 이 무렵 뮌헨은 자전거의 천국은 아니었지만, 미술의 메카이었다. "……내가 돌아왔을 무렵 뮌헨의 미술계는 엄청난 변화를 겪고 있었다." 이 도시에는 스승이자 연인 그리고 운명적인 인생의 동반자가 될 칸딘스키가 살고 있었다.

'댓 명의 여성 화가들'

가브리엘레는 칸딘스키, 러시아 출신의 동료 화가 마리안네 베레프킨, 알렉세이 야블렌스키 등과 더불어 화가로서 성공을 거둔다. 1909년 그녀는 새로운 화법을 창안했다. 예컨대 매우 밝은 물감을 섞지 않고 나열하는 채색기법, 또 디테일의 과감한 생략과 진한 윤곽선을 통해 형태를 구분 짓는 기법들이 그러했다. "누군가 내 그림을 감상한다면 그 속에서 선을 그리는 화가를 발견하게 될 것이다. 화려한 색채도 있지만, 거기에는 분명 선적인 요소들이 있다. 나는 두꺼운 종이나 캔버스에 색을 칠하기 전 검은색 붓으로 윤곽을 그렸다."

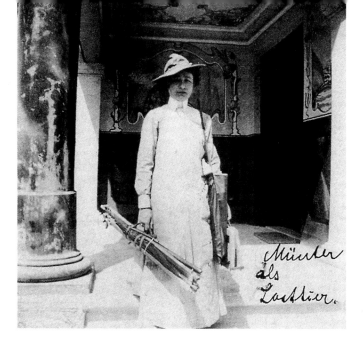

화구를 들고 있는 가브리엘레 뮌
터, 1902년 코헬에서.

　　가브리엘레는 뮌헨 신미술가협회와 이후 청기사파의 공동설립자였음에도 남성들이 주도하는 미
술계에서 제대로 대접받지 못했다. 그녀는 이에 역정을 부리고 또 화를 내기도 했다. 그 화는 종종
칸딘스키에게로 향했다. 이를 본 마리아 프랑크는 다음과 같이 말했다. "여러분들, 뮌터가 한 어리석
은 짓거리에 대해 들어봤어요? 아유, 가엾은 칸딘스키 씨! 이렇게 바보 같은 이야기는 내 살면서 여
태 들어보지 못했네요." 또 아우구스트 마케는 가브리엘레에 대한 자신의 생각을 잘라 말했다. "잘
달려라, '청기사' 야! 웬 여자가 하나 들어와 가지고!" 가브리엘레는 자신의 이러한 처지를 잘 알고
있었다. 예컨대 《청기사 연감》과 관련하여, "내게도 결정권이 있다는 사실을……칸딘스키 빼곤 아무
도 몰랐다. 모두 나를 '댓 명의 여성화가' 중 하나로만 생각했다."

절대 다시 보지 맙시다!

제1차 세계대전이 일어나자 칸딘스키는 조국 러시아로 돌아갔다. 가브리엘레는 그를 따라 스톡홀름
까지 갔다. 두 연인은 정치적 중립지대인 스웨덴의 수도에서 재회하기로 하고 헤어졌다(48쪽 참조).
가브리엘레에게 스톡홀름 체류는 미술가로서 큰 행운이었다. "전쟁터로부터 아주 멀리 떨어진 그곳
에서 나는 작업에 몰두할 수 있었다. 스웨덴의 미술 애호가들이 나를 많이 이해하고 또 격려해 주었
다." 그녀는 1917년까지 스톡홀름에 머물렀다. 이후 3년간은 코펜하겐에서 지냈다. 1920년경에는
쾰른, 뮌헨, 무르나우, 베를린에서 체류했다. 그 사이 칸딘스키는 가브리엘레에게 일방적으로 결별
을 선언한다. 상심한 가브리엘레는 우울증에 빠져 그림을 그릴 수 없었다. 지금까지 자신이 이룬 모
든 것이 아무런 의미가 없어 보였다. "나는 경험들을 …… 형상화하는 작업을 해왔다. 그런데 이 모든

오른쪽 | 학자인 요하네스 아이히너는 후에 가브리엘레 뮌터의 동반자가 된다. 1930년 가브리엘레가 연필로 그린 아이히너의 모습.
아래쪽 | 1918년 코펜하겐 전시회를 위해 가브리엘레 뮌터가 제작한 포스터.

것이 무엇을 위한 것이었던가? 여기에 쏟은 이 노력과 작업들이 무슨 소용이란 말인가? 이제 '경험들'은 지하 창고에 처박혀······녹이 슬어간다.······인생에서 버림받은 사람이 미술로부터도 버림받았다." 그녀는 칸딘스키가 자신을 버렸다는 사실을 도저히 받아들일 수 없었다. 편지도 없고, 아무런 변명도 없이. 게다가 그는 마지막으로 한 번만 만나달라는 그녀의 애원까지 거절했다. 가브리엘레는 무르나우에 남겨진 그의 그림들을 돌려주지 않는 것으로 복수한다. 절망의 나락에 떨어진 가브리엘레는 결국 정신분석 치료를 받기로 한다. 이는 당시로서는 매우 용기 있는 행동이었다. 1927년 그녀는 인생의 두 번째 동반자인 요하네스 아이히너를 만난다. 가브리엘레와 아이히너는 1931년 무르나우의 '러시아인의 집'으로 이사한다. 둘은 나치가 집권하는 동안 이곳에서 숨어살았다. 나치 시대에 그녀는 옛 연인 칸딘스키가 준 그림들을 포함해 전시회 출품을 자제했다.

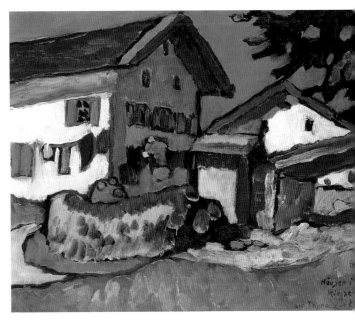

위쪽 | 1949년 뮌헨의 미술관에서 개최된 청기사파
회고전에 참석한 뮌터와 아이히너.
오른쪽 | 1909년 가브리엘레 뮌터가 그린 〈링 호숫가의
집들〉. 무르나우 근처의 이 작은 마을은 한때 그녀의
연인이었던 칸딘스키의 그림에도 자주 표현되었다.

영원히 함께……

전쟁이 끝나자 새로운 출발선에 서게 되었다. 가브리엘레는 첫 번째 청기사파 회고전을 위해 뮌헨의
미술관에서 새로운 작업을 했다. 1950년부터는 자신이 소장하고 있던 모든 작품들을 독일의 미술관
에서 전시한다.

　　1957년 가브리엘레는 그동안 기대할 수 없었던 성공을 맛보게 되었다. 그녀는 자신이 갖고 있던
칸딘스키의 그림을 비롯한 청기사파 작품들, 그리고 자신의 그림을 뮌헨의 시립미술관인 렌바흐하
우스에 기증한다. 그 이듬해에는 한 가지 조건을 달고 뮌헨 시에 전 재산을 남긴다. 그 조건은, 자신
의 재산이 청기사파에 대한 지속적인 연구, 젊은 미술가의 육성, 청기사파 작품들의 꾸준한 구입을
목적으로 하는 재단 설립에 사용되어야 한다는 것이었다. 뮌헨 시는 두 사람의 이름을 딴 가브리엘
레 뮌터와 요하네스 아이히너 재단을 설립한다. 1962년 5월 19일 가브리엘레는 뮌헨에서 생을 마감
한다.

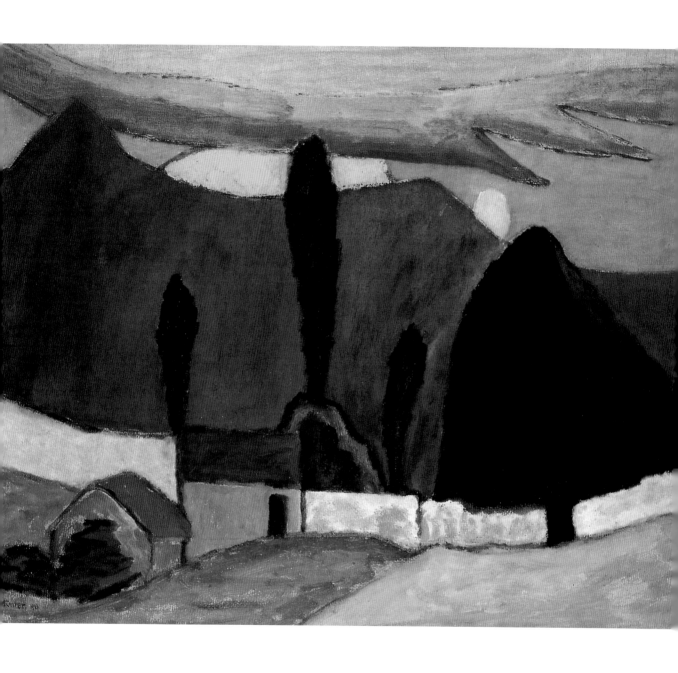

흰색의 벽이 있는 풍경 | 1910년에 그린 '전형적인' 가브리엘레의 작품. 그녀는 자연을 자신만의 독특한 방식으로 추상화했다. 대상이 있는 주제들, 말하자면 풍경, 집, 벽면 등은 그대로 나타난다. 하지만 검은색 윤곽선이 둘러지고 그 안은 색면으로 채워졌다.

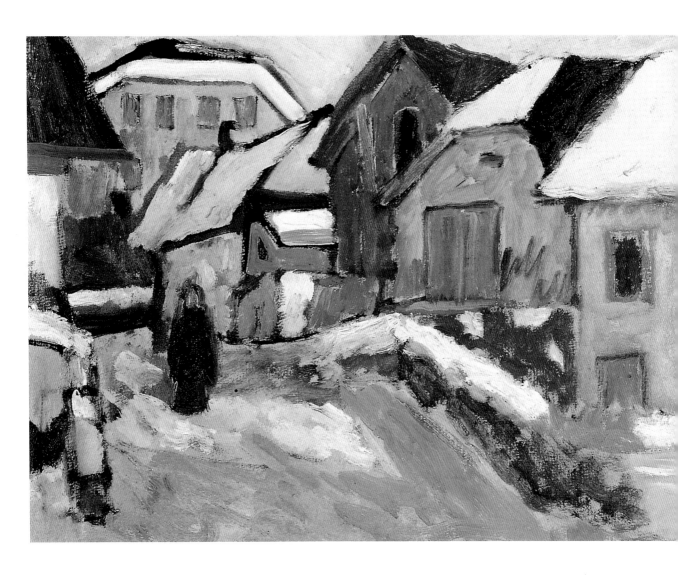

눈이 온 광장 1 │ 칸딘스키가 뮌터의 그림에 대해 "뮌터, 인적이 드문 곳에서 소리를 치거나 갑자기 생과 죽은 것에 대한 재미있는 소리들이 들려올 것 같은 어두운 소박함의 세상"이라고 표현한 지 1년 후에 제작된 그림이다.

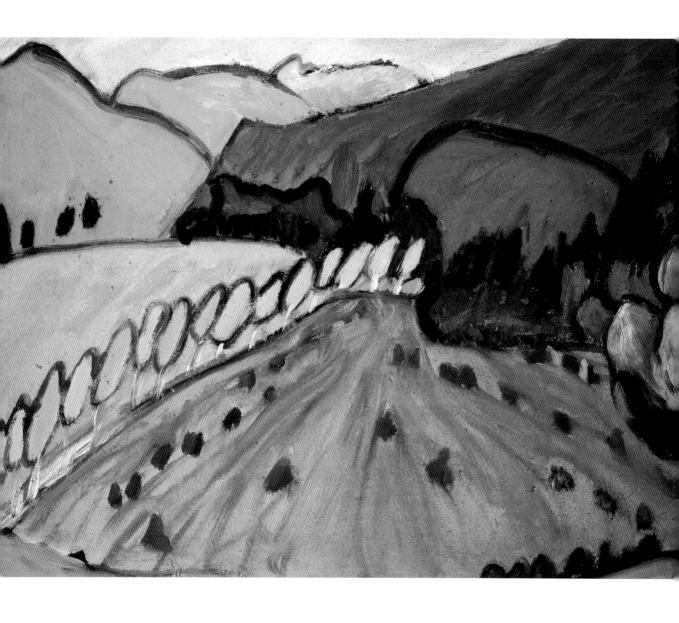

노란 나무가 있는 가을 풍경 │ 무르나우 시절 가브리엘레의 그림은 후기인상주의의 영향에서 완전히 벗어나기 시작한다. 형태는
극단적으로 단순화되고, 색채 대비는 더욱 강렬해졌다. 이 그림은 1909년 제작되었다.

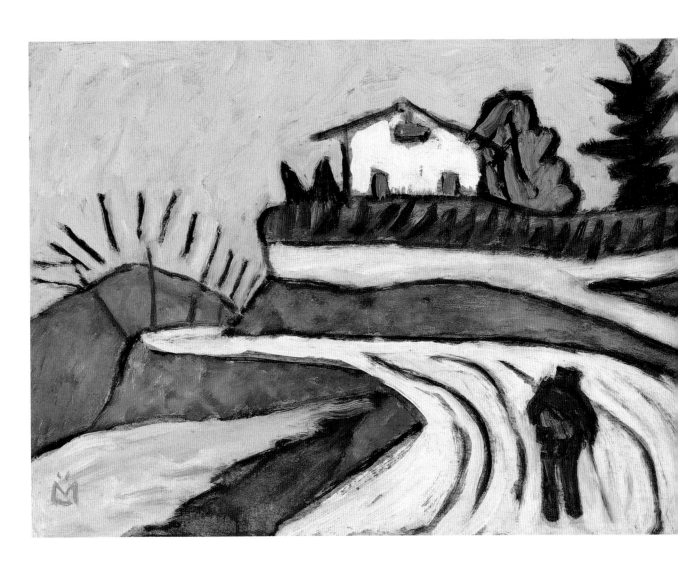

겨울 풍경 │ 가브리엘레의 그림은 단순하고, 직접적이고, 또 자연의 모습을 주관적인 순간으로 해석한다. 이런 특징을 1909년 제작된 이 그림에서 볼 수 있다.

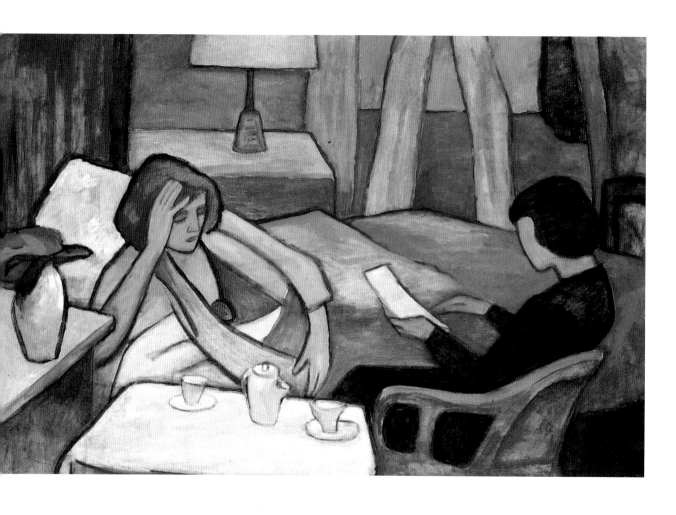

병자(病者) | 1917년 가브리엘레가 스톡홀름에서 하염없이 칸딘스키를 기다릴 때 그린 그림이다. 이 시기의 그림들은 당시 그녀의 감정이
그대로 반영되어 있다. 건조한 색채가 당시 그녀의 절박한 심정을 드러내고 있다.

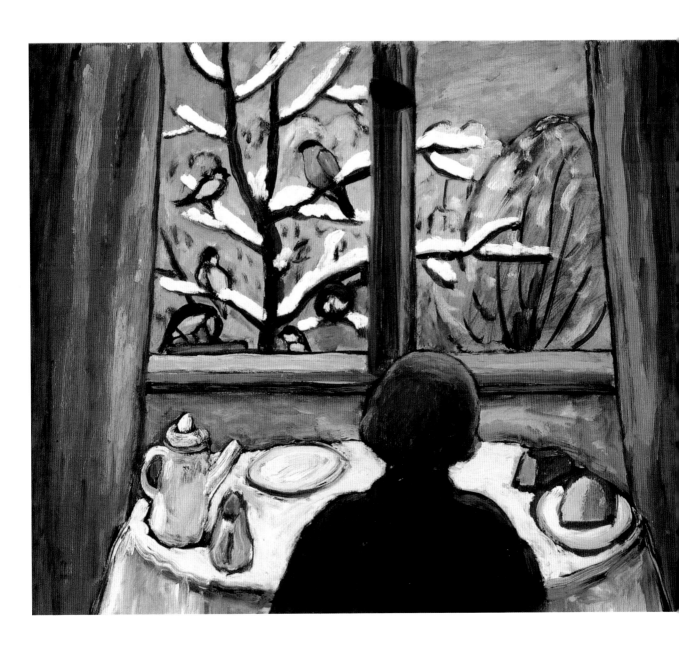

새들의 아침 │ 1930년대 초 무르나우로 돌아온 가브리엘레는 다시 그림에 몰두했다. 이 시기 그녀는 자신의 표현주의적인 뿌리에 골몰한다. 이 그림은 1934년 제작된 초상화로, 과거의 어려웠던 시절을 회상하고 있다.

프란츠 마르크의 세 모습. 1913년 진델스도르프와 뮌헨에서의 모습,
그리고 1910년 아우구스트 마케가 그린 스케치.

〈유수프 왕자의 레몬색 말과 불꽃색 황소〉는 1913년 마르크가 친구인 여류시인 엘제 라즈커 실러에게 보낸 엽서 그림이다.

프란츠 마르크

"동료들보다 훨씬 젊은 이 화가는 동물을 있는 모습 그대로 그리기보다는, 들판과 숲 속에 묻혀드는 소나 노루 등을 그린다. 말하자면 마르크 자신의 세계관을 그대로 드러내고 있다."(칸딘스키가 마르크에 대해)

동물화가

프란츠 마르크는 1880년 2월 8일 뮌헨에서 태어났다. 동료화가인 칸딘스키보다 무려 14살이 어렸다. 마르크는 대학에서 철학과 신학을 공부하다가 중도에 그만두고, 1900년 뮌헨 미술아카데미에 입학한다. 하지만 아카데미의 수업은 만족스럽지 못했고 2년 만에 아카데미를 떠난다. 이후 마르크는 미술과 사생활 문제로 여러 해 방황을 한다. 당시 마르크는 이탈리아, 그리스, 프랑스로 여행을 다

> "정신적인 것에 있어서는 수치가 아니라 관념의 강도가 승리를 결정짓는다."
> ─프란츠 마르크

녔고, 밀애를 나누던 뮌헨의 한 교수의 아내가 결혼을 했다. 하지만 그의 결혼 생활은 순탄치 못했다. 마르크는 결혼한 몸으로 두 번째 부인이 될 마리아와 관계를 시작했다.

마르크의 그림에는 처음부터 '순수한' 동물이 자리하고 있었다. 마르크는 동물에게서 좀 더 낮은 세계의 상징과 창조의 핵심을 발견했다.

마르크는 1908-10년 사이에 수많은 말 그림을 그렸다. 하지만 만족하지 못하고 곧 찢어버렸다.
〈렝그리스의 거대한 말 1〉은 후에 찢어진 부분들을 이어붙여 복원한 것이다.

우정과 만남들

1910년 마르크는 아우구스트 마케, 그리고 후에는 칸딘스키와 만난다. 이 두 만남이 마르크의 인생을 송두리째 바꿔놓았다.

아우구스트 마케는 뮌헨의 한 미술상의 집에서 프란츠 마르크의 석판화를 발견하고는 매우 흥미를 갖고 있었다. 마케는 유명한 베를린 화상의 아들 베른하르트 쾰러 2세와 함께 뮌헨의 셸링 거리에 위치한 마르크의 아틀리에를 방문한다. 이후 마케와 마르크는 평생 우정을 나누는 돈독한 친구가 된다. 엘리자베트 마케는 프란츠 마르크와의 첫 만남과 마르크의 부인 마리아에 대해 다음과 같이 회고한다. "당시 우리 두 여자는 이 만남이 평생의 우정으로 이어지리라 생각 못했죠. 출신배경이나 성격이 판이하게 달랐지만, 우리는 오랫동안 만남을 지속하면서 서로를 신뢰하고 또 의지하는 사이가 되었죠."

유명한 베를린의 화상 베른하르트 쾰러 1세 역시 1910년 2월 열린 마르크의 첫 번째 개인전을 찾았고 몇 점의 그림을 사들였다. 쾰러는 마르크에게 정기적으로 그림들을 골라 베를린으로 보내라고 말한다. 대신 다달이 200제국마르크를 생활비로 지불하기로 약정한다. 마르크는 처음으로 생계 문제를 고민하지 않아도 되었다.

마르크는 뮌헨 신미술가협회 전시회에서 처음으로 바실리 칸딘스키의 그림을 접한다. 미술 비평가들의 혹평과 달리, 마르크는 칸딘스키의 그림에 매료되었고, 그래서 비평에 대한 반론을 썼다. 칸

마르크는 1907년 〈바닷가의 기사〉를 첫 번째 아내 마리 쉬누어와 함께 떠난 오스트제 여행에서 그렸다.

딘스키는 이를 매우 고마워했다. 두 작가가 직접 만난 것은 1910년 새해 바로 전날 축제에서였다.

'청기사'를 위한 화려한 '소' 그림들

프란츠 마르크는 마케, 칸딘스키, 프랑스의 입체파 화가 로베르 들로네와의 만남에서 많은 영향을 받았다. 마르크의 인상주의 화풍은 추상표현주의에서 발전된 것이다. 마르크의 색채는 더욱 순수해지고 상징적으로 변해간다. 형태는 평면적이며, 대상으로부터 해체되고, 그림의 구성은 더욱 율동감으로 넘쳤다.

칸딘스키와 마찬가지로 마르크도 예술에서 '정신적인 것'을 추구했다. "나는 평생 미술가로 살았다. 그럼에도 나는 나만의 방식으로 신학과 어문학을 연구했다. 이상적인 이 두 가지 학문을 탐구하지 않았다면, 미술가로서도 절대 만족하지 못했을 것이다. 물론 신념도 갖지 못했을 것이다."

마르크는 1911년 뮌헨 신미술가협회에 가입한다(가입 즉시 상임위원에 임명됨). 그 해 12월 뮌터, 칸딘스키와 함께 협회를 탈퇴하고 '청기사'의 길을 가기로 한다.

마르크는 뮌터-칸딘스키와 서로를 격려하는 등 우애가 돈독했다. 하지만 성격 차이로 곧 사이가 벌어지기 시작했다. 마리아 마르크는 아우구스트 마케에게 다음과 같이 쓴다. "프란츠 역시 더 이상 청기사로 말을 타지 못할 것 같아요. 사실 그이는 자신을 기쁘게 한 칸딘스키 때문에 참여했어요. '청기사'에는 별 관심이 없었어요." 가브리엘레 뮌터는 칸딘스키와 프란츠 마르크의 관계에 대해 다

음과 같이 쓰고 있다. "마르크는 칸딘스키가 뭔가 답을 주어야 한다고 주장했다. 하지만 칸딘스키는 아무 대꾸도 하지 않았다. 마르크는 발작을 일으켰다. 그는 온전치 못한 상태였다.……물론 칸딘스키는 대답을 해주어야 했다. 하지만 그는 말을 아꼈다. 두 사람의 영적 교류와 소통 역시 중단되었다.……마르크에게는 열린 상태, 좋은 우정, 진정한 동반의 길과 생활이 없었다."

1910년 아우구스트 마케가 그린 프란츠 마르크의 모습.

그럼에도 불구하고……

그럼에도 칸딘스키는 젊은 친구 마르크에게 고마운 마음을 갖고 있었다. 마르크 덕분에 《청기사 연감》과 《예술에서 정신적인 것에 대해》가 출판된 사실을 알고 있었다. 마르크 역시 칸딘스키의 격려에 힘입어 자신의 예술이 이 정도까지 발전했다고 생각하고 있었다. 칸딘스키와 마르크는 제1차 세계대전이 발발하기 전 마지막으로 만난다. 마리아 마르크는, "그 마지막 날……칸딘스키가 리트의

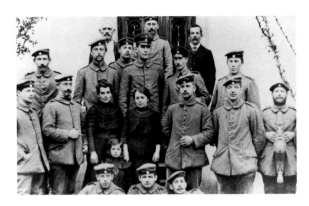

프랑스에서 군인의 모습으로 프란츠 마르크(둘째 줄 위, 왼쪽에서 4번째)

우리 집을 찾아왔다. 당시 분위기는 매우 무거웠다. 칸딘스키는 우리가 앞으로 어떻게 될지 아는 듯 보였다. 또한 두 사람이 다시 만나지 않으리라는 것도 알고 있었다." 전쟁이 시작되자 프란츠 마르크는 징집되었고, 1916년 3월 4일 베르됭에서 전사했다.

나치로부터 후에 '퇴폐 미술가'라 낙인찍힌 이 '동물화가'는 선지자처럼 《청기사 연감》에서 추상회화의 승리를 예언했다. "새로운 미술을 쟁취하기 위한 위대한 전쟁터에서 우리는 '야수'처럼 싸울 뿐이다. 전통적인 권력에 조직적으로 대항할 단체를 만들려는 게 아니다. 이 전쟁은 불공평하다. 그러나 정신적인 것에서는 숫자가 아니라 관념의 강도가 승리를 결정짓는다."

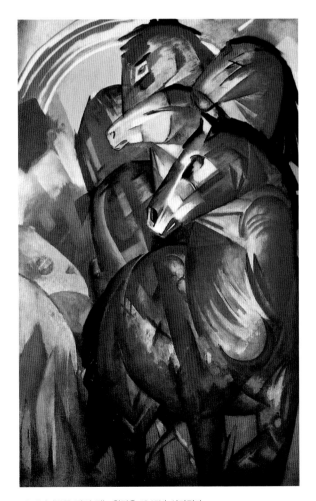

1913년 〈푸른 말의 탑〉. 원작은 1945년 사라졌다.

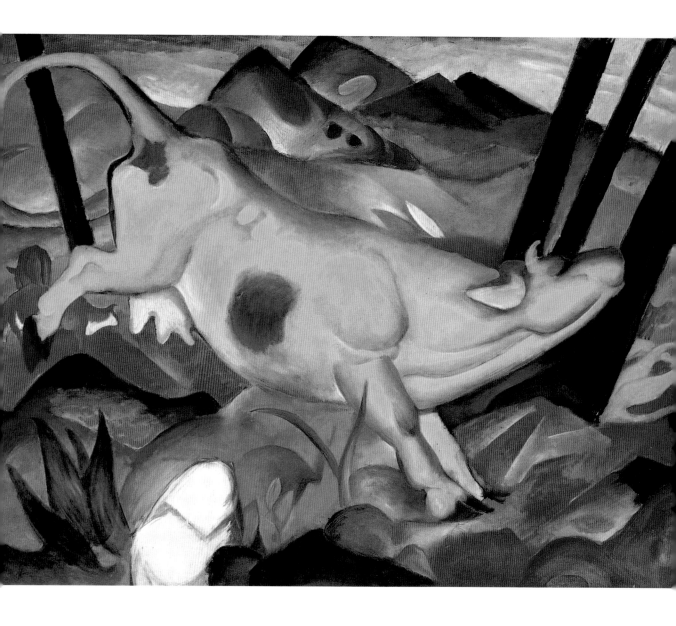

노란 소 │ 마르크는 다음과 같은 색채 상징이론을 주장했다. "푸른색은 건조하고, 영적이고, 남성적인 원칙에 해당한다. 노란색은 부드럽고, 밝고, 감각적이고, 여성적인 원칙에 해당한다. 붉은색은 잔인하고, 무거운 재료이다." 그의 그림에 등장하는 동물들은 이 이론에 상당히 합당해 보인다. 1911년 그린 이 그림은 이러한 특징을 잘 보여주고 있다.

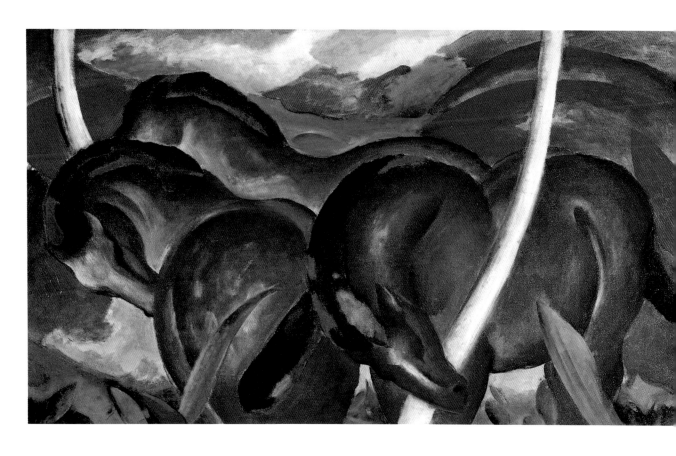

거대한 푸른 말들 │ 1911년 프란츠 마르크가 그린 그림이다. '푸른 말'이라는 모티브는 오늘날까지 청기사파와 동일어로 여겨지고 있다.

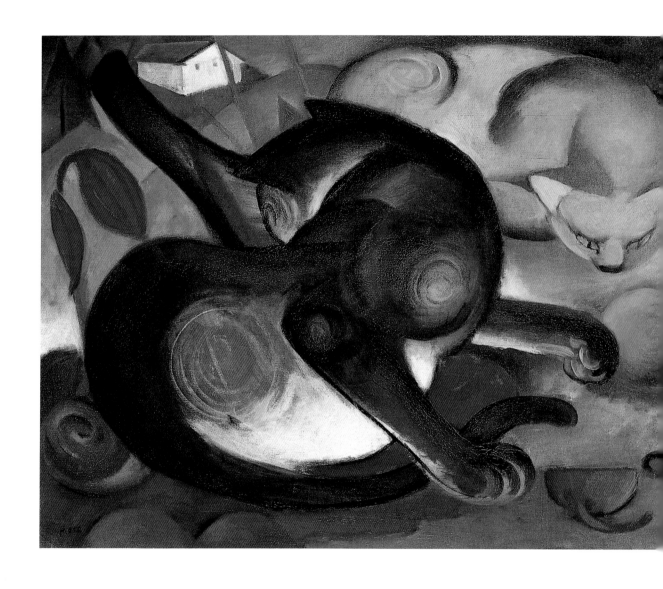

푸른 고양이와 노란 고양이 │ "나는 동물화라고 명명하고 싶을 만큼 미술을 동물화 시키는 것보다 더 행복한 방식은 볼 수 없다." 마르크는
1912년 일련의 동물 그림을 제작하는데, 이 그림도 그중 하나이다.

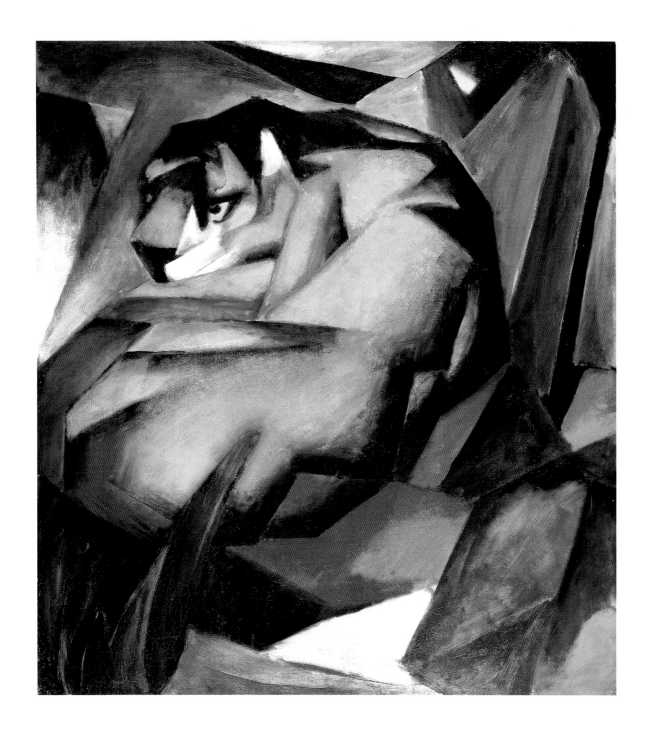

호랑이 │ 프란츠 마르크가 제작한 위대한 작품 중의 하나(1912)이다. 이 그림에는 추상화 과정이 분명히 드러나고 있다.

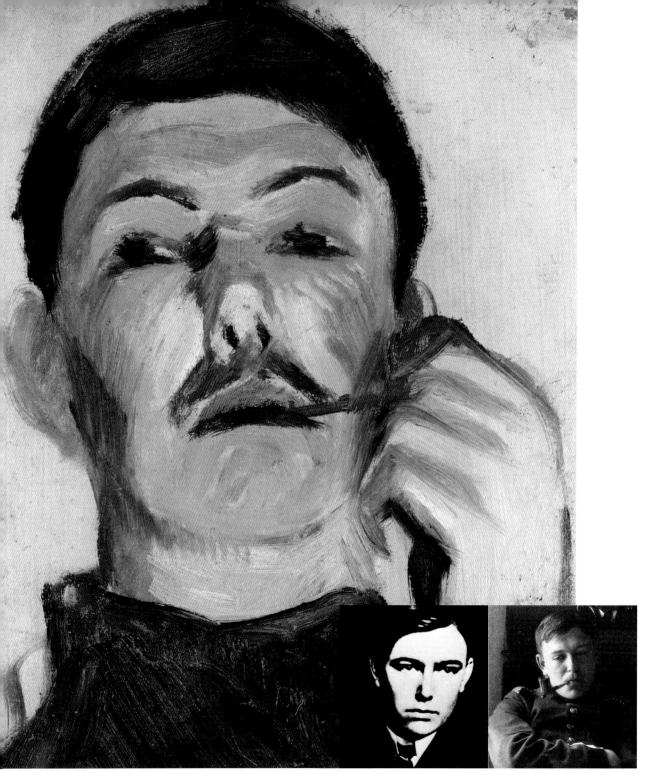

아우구스트 마케의 세 모습, 캐리커처로 그린 자화상과 사진들.

1913년 마케가 그린 〈햇살이 드는 길〉.

아우구스트 마케

"도기 장식에 들어 있는 기질", "아프리카적인 비밀 단체의 미술" 또는 "미술의 벌거벗은 본질." 이 표현은 스물 네 살의 아우구스트 마케가 '대부' 칸딘스키에게 저항하기 위해 《청기사 연감》에 붙인, 별로 진지하게 생각하지 않고 제시한 주제들이었다.

라인 지방이 낳은 천재 화가

라인 지방의 '천재 화가' 아우구스트 마케는 1887년 1월 3일 베스트팔렌 지방의 메셰데에서 태어났다. 그는 뒤셀도르프 미술아카데미에서 수업을 받은 후 파리로 유학을 떠났다. 1909년에는 부인 엘리자베트와 함께 베를린에 거주하는 화가 로비스 코린트를 방문한다. 엘리자베트는 베를린의 미술품 수집가이자 후원자인 베른하르트 쾰러의 조카였다. 쾰러는 마케뿐만 아니라 청기사파 회원 모두에게 소중한 후원자였다. 그는 1910년 뮌헨에서 프란츠 마르크를 알았고, 또 마르크의 소개를 통해 칸딘스키와 애인 가브리엘레를 만난다.

마케는 제2회 뮌헨 신미술가협회전에 작품을 출품했지만 협회와 입장이 조금 달랐다. 특히 칸딘스키와 거리가 멀었다. "감동될 만한 것이 없었다.……그들이 말하려는

> "칸딘스키의 초기 작품은 내게는 좀 공허하게 느껴진다.……
> -아우구스트 마케

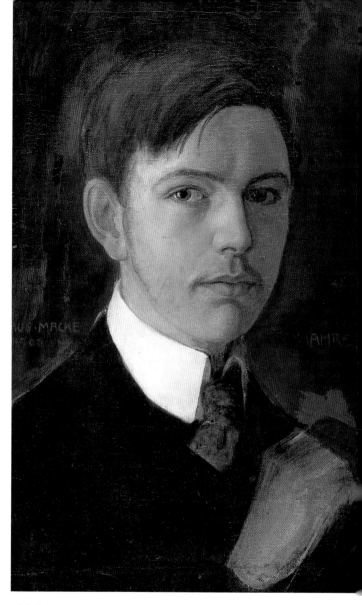

것에 비해 표현방식이 너무 방대했다. …… 칸딘스키의 초기 작품은 내게는 좀 공허하게 느껴진다. ……그렇게 느껴지는 것은 너무나 당연하다."

존경심이 없는……

마케는 청기사파가 자신에게 어울리는 "세계는 아니지만," 그럼에도 그림 세 점을 제1회 청기사파 전에 출품한다. 그의 평가는 다음과 같다. "위대한 정신성 같은 관념은 내게 아무런 의미가 없다. ……그런 말은 이 전시회와 어울리지 않는다."

친구 프란츠 마르크와 달리, 마케는 자신보다 스무 살이나 많은 칸딘스키에 대한 존경심이 전혀 없었다. 오히려 그 반대였다. 그는 1913년 〈청기사에 대한 조롱〉이라는 수채화 작품에 칸딘스키의 선과 색채를 그대로 모방하여 그를 모욕했다.

아직 학생 시절이던 1906년에 그린 마케의 〈자화상〉.

왼쪽 | 마케와 부인 엘리자베트, 엘리자베트의 삼촌
베른하르트 쾰러. 쾰러는 청기사파의 막강한
후원자였다.
아래쪽 | 마케의 〈모자를 쓴 화가의 부인〉은 약혼녀
엘리자베트를 그린 것이다. 결혼하기 바로 직전에
그렸다.

색채의 영혼

1912년 마케는 로베르 들로네를 알게 되
면서 입체주의와 미래주의적 요소를 작
품에 덧붙이면서, 청기사파의 미술적 방
향으로부터 더욱 멀어졌다. 1913년 스위
스에 머무는 동안 유명한 '풍경 속의 군
상 그림'(83쪽)들을 제작했다. 튀니지로
여행하는 동안에는 그가 항상 염원하던
'색채의 영혼'이 표현된 그림을 그릴 수
있었다.

　제1차 세계대전이 발발하고 몇 주 후
아우구스트 마케는 27살이라는 젊은 나이
에 프랑스에서 전사했다. 유족으로는 부
인과 두 아들, 그리고 위대한 작품들이 남
았다. 이 작품들은 마케 자신이 표현한 대
로 그의 "머리를 아프게 한" 것들이었다.

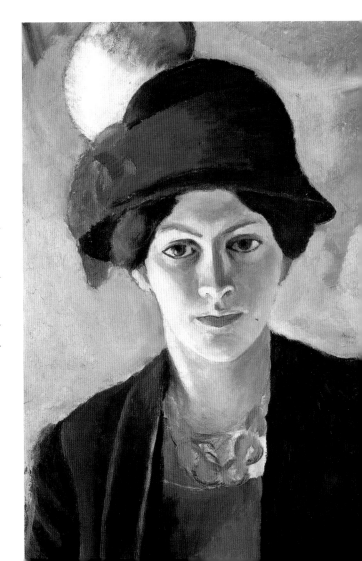

말을 탄 인디안 │ 마케가 청기사파의 관념에서 영감을 얻어 1911년 그린 그림이다. 이 무렵 마케는 문명의 손길이 닿지 않은 원시문화의 미술에 푹
빠져 있었다.

나무 아래서 햇빛을 받고 있는 아이들 │ 마케는 청기사파를 탈퇴한 직후인 1913년에 이 작품을 그렸다. 당시 그는 본에서 젊은 미술가들을 모아 오늘날 '라인 인상주의'라 알려진 운동을 주도했다. 이 미술가들은 마케와 마찬가지로 대상을 알아볼 수 있는 그림을 그렸다.

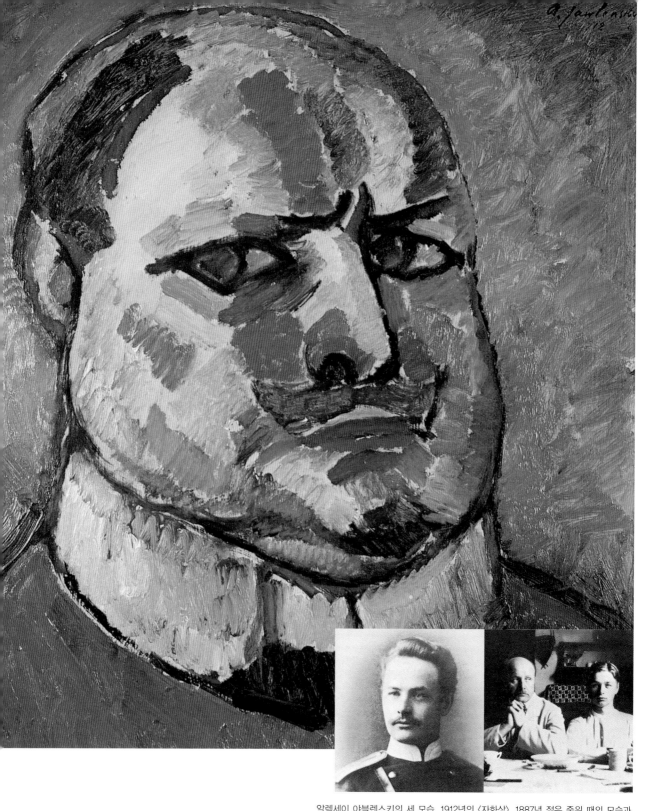

알렉세이 야블렌스키의 세 모습. 1912년의 〈자화상〉, 1887년 젊은 중위 때의 모습과
1918년 아들 안드레아스와 함께 있는 모습.

야블렌스키, 〈푸른 찻잔과 사과가 있는 정물〉, 1904년.

알렉세이 야블렌스키

"나는 색채로 나타낼 수 있다고 생각되는 모든 형태를 끊임없이 탐구하고 있다."(알렉세이 야블렌스키가 1904년 동료인 카르도프스키에게 보낸 편지에서)

믿을 만한 사람의 손에서

알렉세이 야블렌스키는 1864년 3월 13일 한 러시아 귀족 가문의 다섯째 아이로 태어났다. 그는 모스크바 사관학교를 졸업하지만, 미술을 공부하기 위해 상트페테르부르크 아카데미에 입학했다. 이곳에서 부인이 될 마리안네 베레프킨을 만난다. 둘은 이후 30여 년간 함께 살았다. 1896년에는 뮌헨에 둥지를 튼다. 재정상태가 좋았던 '남작부인' 마리안네는 야블렌스키의 학비, 아틀리에, 수학여행 경비를 챙겨주었다.

"야블렌스키의 초상화를 그린 적이 있다. 그는 늘 그렇듯이 포동포동한 얼굴로 칸딘스키의 미술이론을 엿듣는 모습이었다."
—가브리엘레 뮌터, 자신의 작품 〈경청(야블렌스키의 초상화)〉에 대해

형태를 끊임없이 탐구하다

야블렌스키는 뮌헨에서 알게 된 칸딘스키, 가브리엘레와 서로 많은 도움을 주고받았다. 이 무렵 그는 무르나우로 야외 스케치 여행을 떠나고, 뮌헨 신미술가협회와 청기사

왼쪽부터 오른쪽으로: 알렉세이
야블렌스키, 마리안네 베레프킨,
안드레아스 야블렌스키, 가브리엘레
뮌터/ 무르나우, 1908년.

파에 가입했다. 야블렌스키에 대해 가브리엘레는 다음과 같이 쓰고 있다. "야블렌스키에게 기꺼이 내 작품을 보여주었다. 그는 무척이나 감탄했다. 그리고 자신이 경험한 것, 얻은 것을 말하면서 '종합'(Synthes)에 대해 얘기해줬다. 그는 아주 친절한 동료였다." 야블렌스키는 세잔과 마티스로부터 영향을 받았다(야블렌스키는 1907년 마티스의 화실에서 함께 작업했다). 야블렌스키는 형태와 구도를 극단적으로 단순화하여 더욱 대상의 재현에서 멀어져 갔다. 1904년 그린 〈푸른 찻잔과 사과가 있는 정물〉은 1914년까지 사람의 얼굴이라는 주제에 사용된, 윤곽선을 강조하는 야블렌스키의 화법을 잘 보여주고 있다.

"청기사로 한 번 말을 타볼까"

1905년 야블렌스키는 파리의 가을살롱 전시회에 참가했다. 1911년에는 라인 강에 인접한 도시 부퍼탈-바르멘에서 생애 처음으로 개인전을 열었다. 야블렌스키와 마리안네는 1912년 뮌헨 신미술가협회를 탈퇴했고, 청기사파 가입을 다소 망설이고 있었다. 가브리엘레 뮌터는 다음과 같이 쓰고 있다. "야블렌스키와 마리안네는 마치 우리와 모두 뜻을 함께 한다고 말하듯, 뮌헨 신미술가협회 탈퇴가 의도적인 것은 아닌 듯 보였다." 이렇듯 야블렌스키와 마리안네는 두 번째이자 마지막이 된 청기사파 전시회에 참여했다.

어려운 시절

제1차 세계대전이 일어나자 야블렌스키와 마리안네는 스위스로 피난을 떠났다. 둘은 빠른 이동을 위

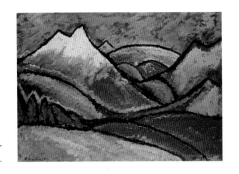

야블렌스키,
〈오버스도르프 풍경〉, 1912년.

가브리엘레 뮌터, 〈경청(야블렌스키의 초상화)〉, 1909년.

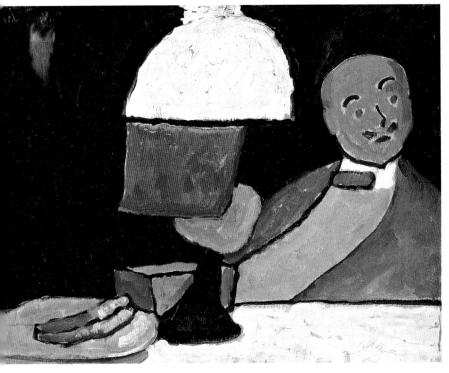

해서 작품을 모두 뮌헨에 남겨 두어야 했다. 야블렌스키는 1921년 오랫동안 말다툼을 해온 베레프킨과 결별한다. 그는 독일의 비스바덴으로 돌아와 결혼한다. 1924년부터는 칸딘스키, 클레, 파이닝어와 더불어 '푸른 4인조'(49쪽 참조)를 결성하고, 제1회 전시회를 샌프란시스코에서 열었다. 하지만 아무런 성과가 없었다.

1920년 말부터 야블렌스키는 만성 관절염으로 고생하고 있었다. 결국 손가락이 마비되어 더 이상 그림을 그리는 일이 불가능해 보였다. 나치 정권이 들어서면서 야블렌스키는 전시회를 가질 수 없었다. '퇴폐 미술가'로 낙인찍혔기 때문이다. 청기사파 추상회화의 선구자 야블렌스키는 생애 마지막을 병마에 시달렸고, 1941년 3월 15일 비스바덴에서 세상을 떠난다.

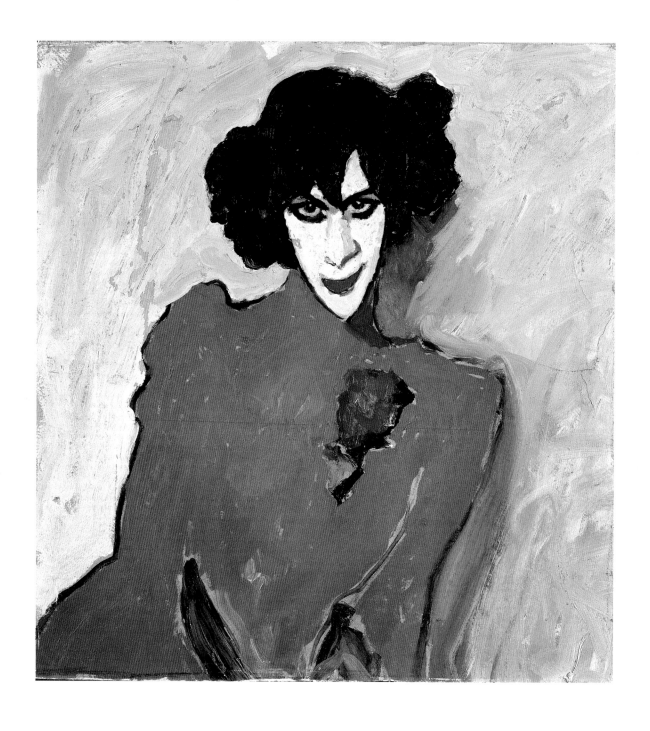

무용가 알렉산더 사하로프의 초상 │ 1909년 야블렌스키는 30분간에 걸친 친구들의 설명을 듣고 이 그림을 그렸다. 사하로프는 아직 물감이 채 마르지 않은 그림을 격하게 뺏어 들었다. 겁이 난 야블렌스키는 언제나처럼 다시 잘 그리겠다고 말했다.

열정과 인식(작은 명상 10/3) │ 1936년 야블렌스키가 말년에 그린 그림 중 하나이다. 말년의 야블렌스키는 만성관절염 때문에 그림을
제대로 그리기 힘들었다. 야블렌스키의 글이다. "나는 손에 붓을 들고 있는 것조차 힘들었다. 지속적인 통증이 없을 때……두 손으로 붓을 잡아
그림을 그리고 있다."

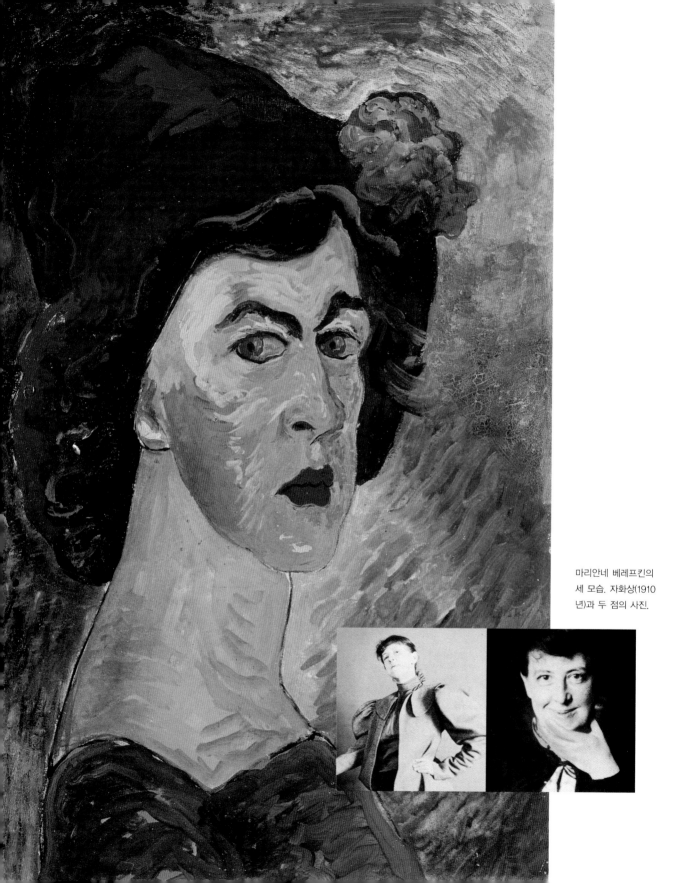

마리안네 베레프킨의 세 모습. 자화상(1910년)과 두 점의 사진.

마리안네 베레프킨,
〈무용가 사하로프〉, 1909년.

마리안네 베레프킨

"진정으로 위대한 미술작품, 새로운 르네상스의 첫 번째 별은 아직 뜨지 않았다. 나는 내 자리를 지킬 것이다."(마리안네 베레프킨)

'러시아의 렘브란트'

'남작부인'이라는 애칭으로 불리던 마리안네 베레프은 1860년 9월 11일 러시아 장군의 딸로 태어났다. 딸의 뛰어난 자질을 알아본 그녀의 부모는 어릴 때부터 개인교사를 고용해 소묘를 가르쳤다. 그 이후 상트페테르부르크의 미술아카데미에서 재능을 인정받았고 '러시아의 렘브란트'라는 찬사까지 들었다. 마리안네는 이곳에서 알렉세이 야블렌스키를 만나 사랑에 빠진다. 그녀는 야블렌스키가 자신보다 뛰어난 재능을 가졌다고 믿었다. 그래서 아버지가 돌아가신 후 야블렌스키를 따라 뮌헨으로 오고, 수년 동안 붓과 이젤에 손대지 않고 오로지 야블렌스키의 내조에 전념했다.

> "나 스스로의
> 고문을 막을 수 없다면야,
> 내가 정말 진정한
> 미술가가 될 수는 있을까."
> ─마리안네 베레프킨

러시아에서 젊은 시절
마리안네 베레프킨의
모습(왼쪽).

단지 한 남자 때문에!

마리안네는 황제로부터 연금을 받았기 때문에 경제적으로 어려움이 없었다. 그녀는 야블렌스키를 아낌없이 격려하고 후원해주었을 뿐만 아니라 슈바빙의 기젤 거리에서 유명한 살롱을 운영했다. 이 곳에 국제적으로 명성이 높은 미술가들이 찾아들었다. 그녀는 자신이 그들의 정신적인 지도자라고 생각했다. "나는 그들에게 새로운 기회를 주고 싶었다. 새로운 신들, 일종의……새로운 확신, 창조력 등. 그러나 그들은 나를 전혀 이해하지 못했다."

마리안네는 야블렌스키, 뮌터, 칸딘스키와 함께 전설적인 "무르나우의 네 사람"이 연관된 야외스케치에 참여했다. 하지만 여성화가라는 자신의 정체성에 대해 의심을 떨쳐버릴 수 없었다. "여성도 미술계에서 성공할 수 있을까? 과연 내 안에도 창조성이라는 게 있을까? 그래, 나는 숨어버렸어. 아무 것도 아닌 게 되어버렸어. 그 때문에 자존심이 내 속에서 소리 지르고 있다. 단지 한 남자 때문에! 나 스스로의 고문을 막을 수 없다면야, 내가 정말 진정한 미술가가 될 수 있을까? 나는 도대체 나 자신에게 얼마나 모진 일을 한 것일까? 하느님 맙소사! 내가 지난 10년 동안 해온 일을 생각하니 머리털이 다 곤두서네. 나 자신에 대한 믿음까지 잃어버렸다. 나는 낯선 자의 손으로 창조한다고 생각했으며 그것을 원했다. 그런데 지금은, 너무 늦었어! 늦었어! 늦었어! 10년을 돌이킬 수는 없어. 그때와 지금의 힘은 너무 다르다."

추상세계로 향한 문

마리안네 베레프킨은 그동안 잠들어 있던 예술가로서의 자의식을 일깨웠다. 1907년 10년간 잊고 있

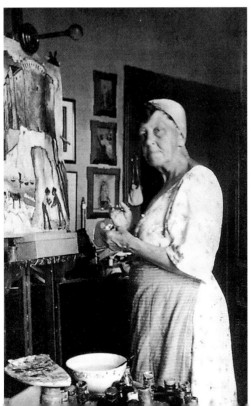

왼쪽 | 베레프킨, 〈붉은 나무〉, 1910년. 이 작품은 그녀가 일본 목판화에 매료되었음을 잘 보여준다.
아래쪽 | 마리안네 베레프킨, 1930년경 아스코나의 아틀리에에서.

던 그림 작업을 다시 시작했다. 그림은 그녀의 인생에서 매우 중요한 의미가 있었다. 그녀에게 그림은 "영혼의 비밀"을 간직한 "미래의 미술……감성의 미술"이었다.

마리안네 베레프킨은 동료들과 뮌헨 신미술가협회를 결성하지만, 뮌터, 마르크, 칸딘스키와 함께 그림을 출품하지 않았다. 그녀는 제2회 청기사파 전시회에서 비로소 작품을 선보였다.

제1차 세계대전이 발발하자 마리안네는 야블렌스키와 함께 스위스로 피난을 떠났다. 1918년 그녀는 30년을 함께 산 야블렌스키가 떠난 뒤 라고 마조레 강변에 위치한 마을 아스코나에 정착한다. 러시아혁명 이후 베레프킨은 더 이상 연금을 받을 수 없었다. 엽서 그림과 짧은 글쓰기 등으로 돈벌이를 할 수 밖에 없었다. "나는 1상팀 동전 한 푼 없이 수개월을 버텼다.……비참하게 죽는다 해도 그림을 팔아 살 수는 없었다."

마리안네 베레프킨은 1938년 2월 6일 아스코나에서 숨을 거두었다. 그녀는 자신의 그림에 대해 구체적인 대상을 그렸다고 말했지만, 후대의 미술 비평가는, "그녀는 비록 들어서지는 않았지만, 추상세계의 문을 두드렸다.……그녀는 그 문으로 들어서는 길을 다져놓았다"고 평가한다.

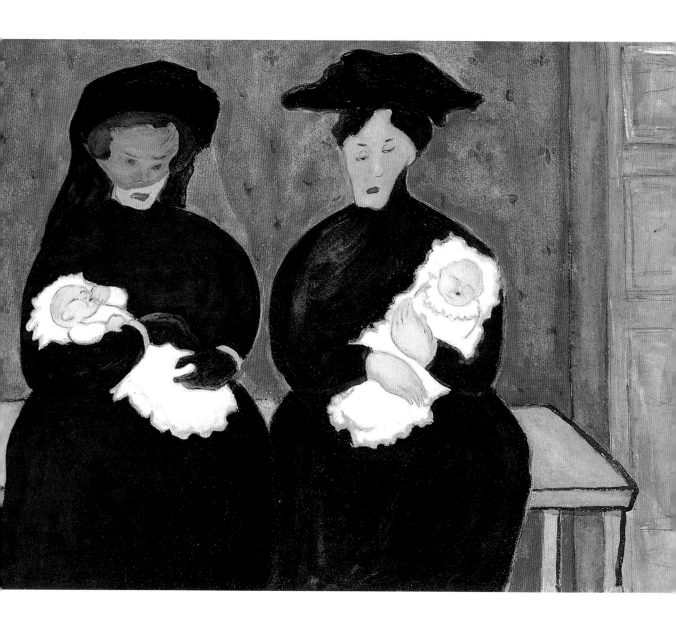

쌍둥이 | 마리안네 베레프킨의 1909년 작품. 그녀를 매혹시킨 노르웨이 출신의 화가 에드바르드 뭉크의 영향이 엿보인다.

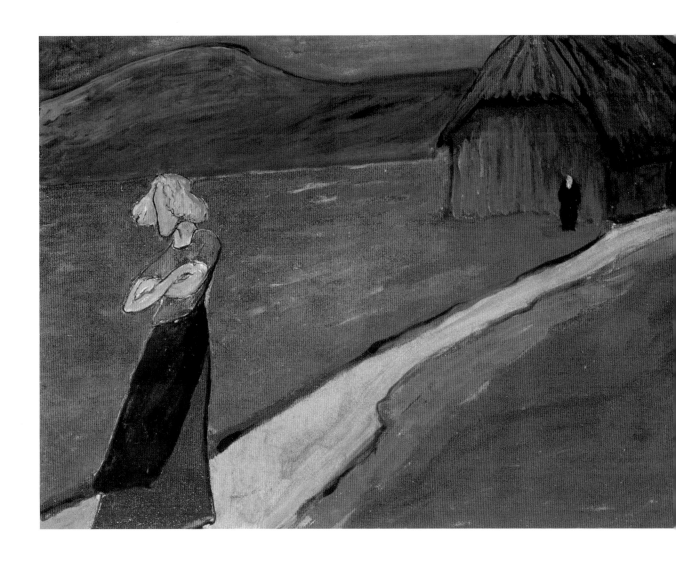

비극적 분위기 | 마리안네 베레프킨의 1910년 작품. 야블렌스키와의 비극적인 관계를 말하고 있는 듯하다.

사랑

" 오직 **당신**을 통해서
나는 **진정한 위대함**에
이를 수가 있소. "

바실리 칸딘스키가 연인이자 뮤즈, 그리고
동료였던 가브리엘레 뮌터에게 쓴 글에서.

새로운 길을 찾아서

Focus

바실리 칸딘스키와 가브리엘레 뮌터, 마리안네 베레프킨과 알렉세이 야블렌스키, 프란츠 마르크와 마리아 프랑크. 이 세 미술가 커플은 당시의 관습을 따르지 않았다. 이들은 모두 (길든 짧든) '부적절한' 동거를 하고 있었다. 또한 남자든 여자든 모두 열정이 넘치는 예술가로서 예술에서뿐만 아니라 인생에서도 새로운 길을 찾아갔다.

'부적절한' 동거

20세기 초 대도시에 사는 대학생이나 미술가들 사이에서 '부적절한' 동거문화가 유행했다. 남성들은 보통 '바람기 있는 여자', 즉 하류층 여성들과 함께 살았다. 물론 이런 관계는 남성들이 사회적으로 인정을 받고 '정식으로' 결혼할 수 있기 전까지만 유지되었다. 이런 혼전 동거문화는 당대의 '반듯하게' 결혼한 사람들의 시각에서 보자면 저급한 짓이었다.

결혼하지 않고 함께 살기

→ 칸딘스키와 가브리엘레 뮌터 : 1903–1916년
→ 마리안네 베레프킨과 알렉세이 야블렌스키 : 1895–1922년
→ 프란츠 마르크와 마리아 프랑크 : 1905–13년

그리고 오늘날에도……

남성들은 혼인증명서 없는 생활에서 편안함을 느낀다. 그와 반대로 여성들은 결혼했을 때 가장 안락함을 느낀다고 한다.
(2004년 런던 대학의 연구 결과에서)

마리아 프랑크와 프란츠 마르크, 1911년 진델스도르프에서.

예술가의 뮤즈?

"많은 사람들에게 나는 칸딘스키에 딸려 있으나마나한 부속물이었다."(뮌터, 1926년 일기)

"혼인증명서를 내보일 수 없는 나라는 존재가 부끄럽구나. 몇몇 사람을 제외하고는 내가 독일이나 외국에서 미술가로서 인정받고 있다는 것은 너도 아는 사실 아니니."(뮌터, 1926년 동생에게 쓴 글)

"내가 당신의 삶에 기쁨과 행운을 불어넣어줄 수 있기를 바라며, 당신을 무한히 사랑해. 우리의 공동 작업이 얼마나 기쁜지 몰라!……당신은 훌륭한 화가가 될 거야. 난 당신의 미술에 믿음을 갖고 있고 각별한 애정을 느끼고 있어."(마리아 프랑크, 1906년 프란츠 마르크에게)

"알렉세이가 하나님의 도움으로 자신의 목표를 달성하고, 또 나로 인

해 세계적으로 유명한 화가가 된다면, 내 인생의 목적도 이루어지는 것이다. 그게 아니라면 내 삶이 무슨 의미가 있을까?"(마리안네 베레프킨)

"내 영혼은 나락에 떨어졌다. 나 자신에 대한 믿음을 잃었기에 내 인생은 악마에게 붙들렸다. 나는 창조적인 영혼을 가지고 있지만 무력함을 절감했다.……나는 위대한 미술에 봉사하기 위해, 내가 발견했다고 여긴 그 사람이 새로운 작품을 실현하기 위해 그의 창녀가 되었고, 부엌데기가 되었고, 또 간호사, 가정교사가 되었다. 도대체 나는 나 자신에게 무슨 짓을 한 거지?"(마리안네 베레프킨)

1909년 베레프킨이 스케치한 뮌터-칸딘스키. 뮌터의 얼굴이 비어 있다.

'매춘부의 집'

→ 오늘날 무르나우에 있는 '뮌터의 집'은 뮌터가 칸딘스키와 동거하던 집이다. 당시 이웃사람들의 눈에 이 집은 '러시아인의 집'이 아니라, '매춘부의 집'으로 보였다. 그래서 가브리엘레 뮌터는 혼인 증명서 없이 스스로를 '칸딘스키 부인'이라 불렀다.

→ 프란츠 마르크와 동거를 하고 있던 34세의 딸 마리아 프랑크에게 진노한 부모는 몇 달 동안 함께 살기를 거부했다. 그녀는 그저 기다릴 수밖에 없었다.

→ 마리안네 베레프킨의 아버지는 딸이 야블렌스키와 혼전에 동거하는 것을 허락했다. 야블렌스키가 그녀의 아버지를 설득했던 것이다. "그이가 비록 가진 것은 없지만 내 손을 꼭 잡고 있겠다고 말했다.……그리고 (아버지에게) 남자의 명예와 양심을 걸고…… 죽을 때까지 나를 책임진다고 맹세했다."(야블렌스키가 자신의 아버지에게 편지를 보냈다는 얘기를 들은 베레프킨이 남긴 글. 그녀는 이 편지를 아버지의 유품 속에서 발견했다.)

베레프킨과 야블렌스키, 젊은 시절 러시아의 아틀리에에서.

가브리엘레 뮌터, 1913년 뮌헨에서.

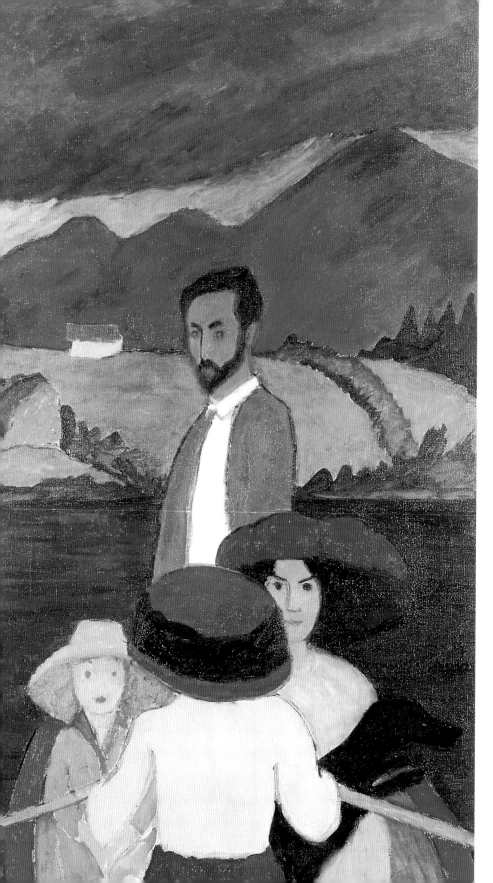

1910년 가브리엘레 뮌터가 연인
칸딘스키와 공동으로 그린
〈조각배 소풍〉.

가브리엘레 뮌터, 〈풍경화를 그리는 칸딘스키〉, 1903년 초.

칸딘스키와 뮌터

바샤와 수영하는 여우새끼

'바샤'라는 애칭으로 불린 바실리 칸딘스키는 젊은 여제자 가브리엘레 뮌터를 '수영하는 여우새끼'라는 애칭으로 불렀다. 칸딘스키와 가브리엘레가 연인이 된 것은 1903년의 일이었다. 그들의 연인 관계가 끝나갈 무렵 칸딘스키는 "독일과 가브리엘레 뮌터에게 나는 죽은 거나 마찬가지야"라고 말했다.

사랑에 빠져 약혼하다. 그러나 결혼은……

당시 서른 살이 넘은 바실리 칸딘스키는 자신이 운영하는 팔랑크스 미술학교에 다니던 가브리엘레라는 젊고, 순수하고, 재능 있는 여제자에게 빠져들었다. 가브리엘레도 유부남인 칸딘스키를 사랑하게 되었다. 그가 부인과 이혼하고 자신과 결혼해주길 바랐다. 그래서 그녀는 그의 우유부단한 태도, 망설임, 포기 그리고 책임 회피에 실망하고 종종 따지고는 했다. 칸딘스키는 1903년 두 사람의 앞날을 내다본 듯이 그녀에게 다음과 같이 편지를 쓴다. "당신이 왜 나에게 못되게 구는 줄 알고 있어. 내가 당신을 불행하게 한다고 당신이 편지에 쓰지 않았소. 사랑하는 엘라, 나는 가까이 있는 사람들을 항상 불행하게 만든다고 당신에게 말하지 않았소?"

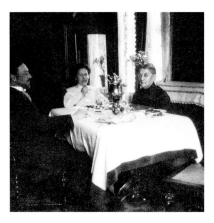

첫 번째 부인 안나, 어머니와 차를 마시는 칸딘스키.

위 | 1930년 가브리엘레 뮌터가 그린 〈러시아인의 집〉.
아래 | 1913년 자신의 그림 〈작은 기쁨〉 앞에 선 칸딘스키.

'영혼과 영혼의 결합'

이 젊은 여성화가는 스승인 칸딘스키를 사랑하고 숭배하는 동안 어느덧 그의 평범하지 않은 애정관에
길들여졌다. 그를 하염없이 기다렸다. 칸딘스키는 점점 그녀의 희망에 응하는 듯 보였다. "당신과 결혼
할 거라고 생각해. 그럼 우리는 서로의 것이 되겠지. 그렇다고 우리가 함께 산다는 뜻은 아니야. 나는 이
길이 가장 옳은 길이라고 생각해."

사랑에 빠진 칸딘스키에게 엘라 뮌터는 '여신'이고, '삶의 원천'이고, '수호천사'이고, 자신을 위해
'천상에서 내려온 천사'였다. 그는 진정한 의미에서 '영혼과 영혼의 결합'을 원했다. 엘라 뮌터와 "뒤섞
여 함께 생각하고, 함께 느끼고" 싶었던 칸딘스키는 개성이라고 할 수 있는
뮌터의 옷차림에까지 일일이 참견했다. 칸딘스키는 뮌터와 함께 스위스로
여행 가기로 했을 때 그녀에게 말했다. "제발, 그 우단 재킷은 가져오지 마!
그리고 그 보기 싫은 모자 쓰고 자전거 타지마!……그리고 파나마모자를 쓰
고 와. 자전거라면 거기서 구할 수 있을 거야."

'칸딘스키 부인'

엘라 뮌터는 결혼식도 올리지 않고 동거하는 여자라는 이웃들의 눈총에 엄
청난 스트레스를 받았다. 그 때문에 엘라는 혼인증명서 없이 자신을 '칸딘
스키 부인'이라고 사람들에게 소개했다. 오빠인 카를은 그런 여동생에게
'속임수'를 쓴다고 비난했다. 카를은 1908년 엘라에게 다음과 같이 편지를
쓴다. "칸딘스키 씨가 4년 전에 한 약속을 아직도 지키지 않았더구나.……윤

1904년 칸딘스키에게 보낸 뮌터의 편지.

리적인 측면에서 그가 너에게 저지른 일에 대해 매우 유감스럽게 생각한다. 더구나 너의 미술 발전에조차 그가 큰 도움이 될 것이라 생각할 수 없구나."

영원한 이별

1911년 칸딘스키는 마침내 부인 안나와 이혼했다. 그렇다고 그것이 칸딘스키로 하여금 다시 결혼할 이유는 되지 못했다. 한때 사랑에 빠졌던 연인은 점차 멀어지고 있었다. 1913년 가브리엘레는 그에게 편지를 쓴다. "당신이 예전에 내게 얼마나 못되게 굴었는지 요즘 더 분명히 느끼고 있어요. 당신은 내게 집중하지도 않았고, 사랑도 없었으며, 상냥하게 대해주지도 않았죠."

제1차 세계대전이 발발할 즈음 러시아인 칸딘스키는 독일을 떠나 홀로 모스크바로 가야 했다. 낭만적인 예술가에게 사랑이 비극적인 드라마로 바뀔 시기가 찾아온 것이다. 가브리엘레는 코펜하겐을 거쳐 중립국인 스웨덴의 수도 스톡홀름으로 갔다. 이곳에서 그녀는 칸딘스키를 기다렸다. 언제나 그렇듯 칸딘스키는 그녀를 우울하게 하고 기다리게 했다. 1915년 12월 드디어 칸딘스키는 개인전시회를 위해 스톡홀름에 나타난다. 그는 이듬해 3월까지 이곳에 머물렀고, 가을에 돌아오겠다 약속을 남긴 채 다시 떠났다. 그러나 이것이 영원한 이별이 되고 말았다.

잘못을 뉘우치고

가브리엘레는 스톡홀름에서 하염없이 연인을 기다렸지만 그로부터 더 이상 편지도 오지 않았다. 그녀는 병이 났으며, 혁명의 혼란에 대한 글을 썼다. 그러나 러시아에 있는 칸딘스키에게 두 사람의 관계는 이

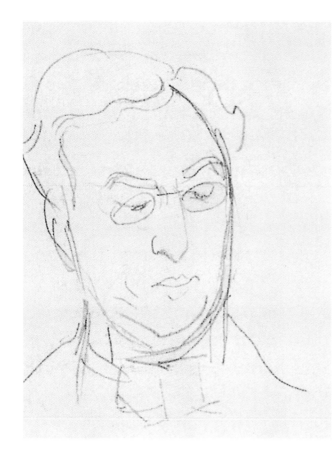

미 끝이 나 있었다. 그 사이 그는 모스크바에서 젊은 러시아 아가씨 니나를 만나 결혼하고, 또 한 아이의 아버지가 되었다.

가브리엘레는 이 소식을 전해 듣고 큰 실의에 빠졌다. "내 자신이 밉고, 칸딘스키의 침묵이 미워서 견딜 수 없었다." 그녀는 자신이 당한 멸시를 갚아주고 싶었다. 그래서 전쟁이 막 시작되었을 쯤 칸딘스키가 자신에게 맡겨 놓은 짐과 그림을 돌려줄 테니, 잘못을 뉘우친다는 글을 적고 서명해달라고 요구했다. 그 내용은 다음과 같다. "나 칸딘스키는 가브리엘레 뮌터에게 한 남자가 한 여자에게 할 수 있는 온갖 못된 짓을 저지르고 기만했음을 인정한다." 이 글을 써주면 칸딘스키에게 그림들을 직접 넘겨주겠다고 약속했다. 하지만 칸딘스키는 가브리엘레를 만나는 일도, 그녀와 말하는 것도, 심지어 그 어떤 문서에 서명하는 일도 거절했다. 가브리엘레는 변호사를 통해 4년에 걸친 지루한 협상 끝에 26상자에 담긴 칸딘스키의 소유물을 건네주었다. 이 안에는 〈즉흥곡 3〉과 〈즉흥곡 5〉 같은 유명한 작품들도 끼어 있었다. 칸딘스키는 '가브리엘레 뮌터 칸딘스키 부인'에게 자신이 남겨놓은 작품들에 대한 '절대적인 소유권'이 있다고 인정했다.

1922년 6월 27일 칸딘스키는 옛 연인에게 편지를 쓴다. "인간이라는 존재가 원래 그렇게 타고났듯, 우리는 서로에게 많은 잘못을 저질렀지.……내

잘못은 당신과 법적으로 결혼하겠다는 약속을 못 지킨 것이야." 가브리엘레에게는 단순히 사랑하는 사람과 헤어지는 것이 아니었다. 세상이 무너져 내렸다. "뮌터 부인은 자신의 삶이 망가졌다고 느낍니다"라고 그녀의 변호사는 칸딘스키에게 썼다.

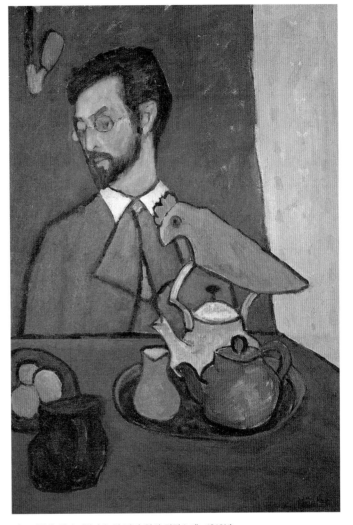

가브리엘레 뮌터, 〈차가 놓인 탁자 앞의 칸딘스키〉, 1910년.

새로운 행운……

가브리엘레는 오랫동안 우울증과 무력감 때문에 그림을 그리지 못했다. 그녀는 1927년 학자인 요하네스 아이히너라는 새로운 연인을 만난다. 가브리엘레와 아이히너는 1958년 그가 세상을 떠날 때까지 생을 함께했다.

그 사이 칸딘스키도 어린 아들의 죽음과 러시아로부터의 추방 등 곡절 많은 삶을 살고 있었다. 그는 생의 마지막을 프랑스 시민으로서 니나와 함께 파리에서 보냈다. 1938년에 가진 한 인터뷰에서 칸딘스키는 가브리엘레와의 관계에 대해 다음과 같이 말했다. "그때가 내 생애에서 최고의 시기였다." 그리고 다시는 그 시절처럼 작업할 수 없었다고 고백했다.

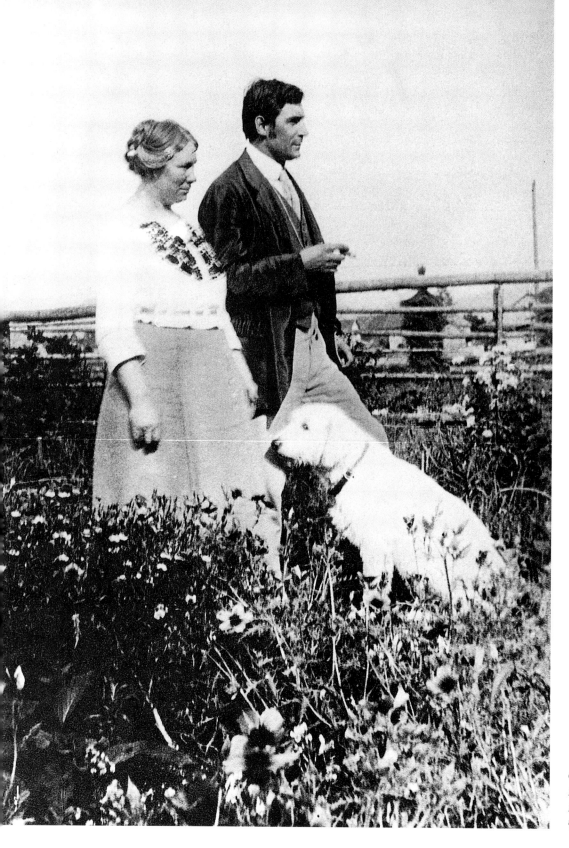

애견 루시와 함께 있는
프란츠 마르크와 마리아
프랑크, 1911년
렝그리스에서.

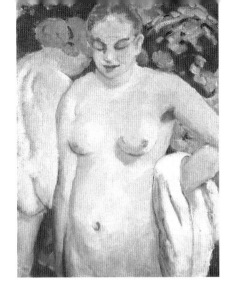

프란츠 마르크, 〈주홍색 누드〉, 1910년,
모델은 부인인 마리아 프랑크.

프란츠 마르크와 마리아 프랑크

"마르크는 항상 나와만
춤을 추었어……"

수년간의 고통 끝에 찾아온 해피 엔드 │ 베를린 출신의 화가지망생 마리아 프랑
크는 엄청난 인내와 헌신으로 끝내 뮌헨의 화가 프란츠 마르크의 사랑을 얻는
다. 당시 마르크는 수많은 여인들의 숭배를 받는 선망의 대상이었다.

매우 특별한 남자

1905년 사육제를 맞이한 슈바빙은 거리 전체가 축제 분위기에 휩싸여 있었다. 베를린에서
미술공부를 하러 뮌헨에 온 마리아 프랑크는 무도회에서 멋쟁이 화가 프란츠 마르크를 만
났다. 마리아는 첫눈에 프랑크에게 반한다. 이 만남에 대해 마리아 프랑크는 다음과 같이
회상한다. "그는 매우 특별한 남자였다. 아름다운 얼굴이 먼저 눈에 들어왔다. 아름다운
소녀를 보고 있는 줄 알았다. 그에 비해 나는 매력 없고, 뚱뚱하고, 볼품없는 여자로 생각
되었다. 그런데 미술반 전체에서 마르크는 나와만 춤을 추었다."

프란츠 마르크, 〈고양이와 함께 있는
누드〉, 1910년, 모델은 마리아 프랑크.

미래가 없는 사랑

마리아 프랑크에게 당시 바람둥
이로 이름을 날리던 프란츠 마르
크는 처음부터 쉬운 상대가 아니
었다. 뮌헨의 저명한 교수인 폰
에크하르트의 부인과 프란츠의
불륜이 당시 공공연한 소문으로
돌고 있었다. 게다가 그는 마리아
보다 4살이나 어렸다.

프란츠 마르크와 처음으로 피크닉을 다녀 온 후 마리아는 자신의 마음과 싸워야 했다. "나는 몹시 흥
분했으며 회의에 빠져들었다. 정말 희망이 전혀 안 보이는 이 관계에 휩쓸려 들어가야만 할까?" 당시 프
란츠 마르크는 교수 부인과 관계를 정리하고 동료인 마리 쉬누어와 새로운 관계를 시작했다. 하지만 마
리아는 마르크와의 연인관계를 그만두지 않았다.

삼각관계

1906년 여름 마리아 프랑크는 인생에서 악몽과도 같은 몇 주를 보냈다. 삼각관계에 빠져들었던 것이다.
상황은 더욱 악화되어, 마르크가 가냘픈 몸에 진한 갈색의 머리를 가진 마리 쉬누어와 결혼하겠다고 선
언했다. 마리 쉬누어가 혼외 관계로 낳은 아들을 자신의 아이로 입양하고 싶다는 변명을 늘어놓았다. 이

프란츠 마르크, 〈고양이와 함께 있는 여인 2〉, 1912년.

런 수모를 당하고도 마리아는 프란츠 마르크와 갈라설 수 없었다. 그녀는 고통을 잊기 위해 그림에 매달렸다. "난 또 다시 회의와 그리움에 시달리고 있어. 요사이 나를 슬프게 만드는 것과 오직 당신밖에 생각할 수가 없으니까."

사랑하는 법을 배우다

프란츠 마르크가 마리 쉬누어와 결혼한 것은 엄청난 실수였다. 마르크는 깊이 뉘우치고 아직도 사랑하는 연인 마리아에게 편지를 썼다. "내가 당신을 고통스럽게 했어. 나의 잘못 때문에 당신의 마음이 너무나 괴로웠다는 것을 알아. 내가 당신을 사랑하고 또 사랑한다는 사실을 이제야 깨달았어." 프란츠의 마음은 이미 마리아에게 가 있었지만, 그는 법적으로 엄연히 유부남이었다. 프란츠와 마리아는 도시에서 벗어나 바이에른 주의 고산지대에 위치한 작은 마을 렝그리스의 친구 집에 머물렀다. 하지만 마리아는 마음의 상처로 인해 몸에 병이 들었다. 류머티즘과 관절염 때문에 그림을 그리기 힘들어지게 된 것이다.

결혼하려면……

프란츠는 1908년 마리 쉬누어와 이혼했다. 그러나 프란츠가 재혼하기 위해서는 당시 법적으로 '재혼금지 기간'이 있다는 사실을 아무도 몰랐다. 두 사람이 결혼하려면 5년이라는 기간을 기다려야 했던 것이다. 다행히 프란츠는 베를린의 후원자 베른하르트 쾰러와의 인연으로 1910년 경제적인 문제를 해결하게 되었다. 아우구스트 마케의 처 엘리자베트의 삼촌인 쾰러가 고정적으로 프란츠의 그림을 구입하면서 생계 걱정이 없어진 것이다.

프란츠 마르크와 그의 반려자 마리아
프랑크, 1908년 렝그리스에서.

부부처럼 말하다

프란츠 마르크와 마리아 프랑크는 바이에른의
고지대에 자리한 작은 마을 진델스도르프로 이
주하여 혼인신고를 하지 않은 채 한집에서 살았
다. 이 사실을 전해 들은 마리아의 부모는 진노
했다. 마리아가 베를린을 방문했을 때 그녀의
부모는 서른네 살이 된 딸의 귀향을 거부했다.
그녀가 친가에서 '사면'을 기다린 후 결혼해야
한다고 고집했다. 프란츠 마르크는 뜻하지 않은
이별에 몹시 괴로워하며 마리아에게 편지를 썼
다. "베를린에서 당신은 아무 할 일두 없잖아!
이곳 진델스도르프에서 당신은 선한 영혼이고
사랑 그 자체야!" 마리아는 끝내 부모의 뜻을 꺾
고 1911년 프란츠의 품으로 돌아온다. 마침내 2
년 뒤인 1913년 6월 3일 두 사람은 뮌헨에서 결
혼했다.

아우구스트 마케의 스케치, 〈본의 아틀리에에서 마리아와 프란츠 마르크〉, 1912년.

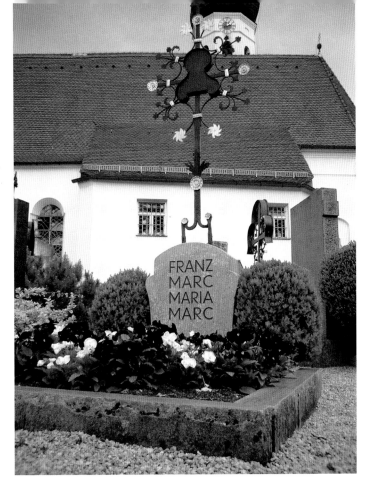

마르크 부부의 무덤, 코헬.

"프란츠의 죽음은 영영 받아들일 수가 없네요……"

1914년 전쟁이 일어나면서 그들 결혼생활의 행복도 끝이 났다. 프란츠 마르크는 프랑스 전선으로 징집되었고 1916년 3월 4일 36세의 나이로 전사한다. 아이가 없던 마리아는 세상을 떠날 때까지 남편이 남긴 미술작품의 정리에 몰두했다. 그녀는 마르크의 회고전을 연 후 가브리엘레 뮌터에게 편지를 쓴다. "전시회는 정말 아름다웠어요. 그러나 어찌나 마음이 아프던지! 정말 죽을힘을 다해 지금까지 홀로 버텨 왔는데, 아직도 프란츠의 죽음은 영영 받아들일 수가 없네요."

1955년 세상을 떠난 마리아는 코헬의 묘지에 있는 남편 프란츠의 무덤 곁에 영원히 묻혔다.

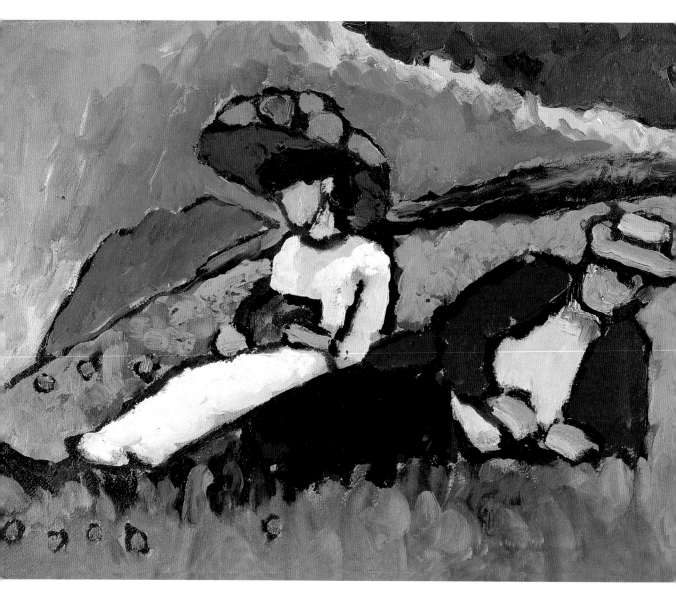

가브리엘레 뮌터, 〈야블렌스키와 베레프킨〉, 1909년, 야외스케치 여행 중의 장면.

친척과 함께한 알렉세이 야블렌스키와
마리안네 베레프킨, 1893년경.

알렉세이 야블렌스키와 마리안네 베레프킨

"루루와 슈바빙의 남작부인"

"나는 당신의 생각 – 당신은 나의 행동" | 마리안네 베레프킨은 '루루'라는 애칭으로 불린 알렉세이 야블렌스키와 30여 년간 지속된 (플라토닉한) 관계의 본질을 이렇게 요약했다.

"나의 반쪽을 찾았다"

마리안네 블라디미로브나 베레프킨은 1892년 상트페테르부르크 미술아카데미의 일랴 레핀의 회화반에서 알렉세이 야블렌스키를 처음 만났다. 이때 세상은 그들의 것이었다. 그녀는 귀한 가문에서 태어나 좋은 교육을 받은 '상류층' 여성이었다. 반면 그는 찢어지게 가난했으며 장교를 그만두고 그림을 공부하고 있었다. 지적이고 영리한 아가씨 마리안네는 한눈에 야블렌스키의 재능을 알아보았다. 그녀는 스승인 일랴 레핀으로부터 '러시아의 렘브란트'라는 극찬을 받았음에도 불구하고, 야블렌스키에게 자신의 모든 것을 바치기로 결심한다. 그녀는 붓을 놓고 그를 내조하는 데 전념한다. "나의 이상은 설명하려면 말로 모자란다. 이 이상을 조형화할 수 있는 단 한 사람, 한 남자를 찾았다. 내 안에 있는 여성성은 나의 생각을 표현해줄 수 있는 사람을 요구했다.······야블렌스키······나는 나의 반쪽을 찾았다."

"모든 사람은 자기가 할 수 있는 만큼만 한다."

마리안네는 야블렌스키를 최고의 예술가로 만들기 위해 헌신적인 사랑을 바쳤다. 물론 그다지 큰 성공을 거두지 못했다. 1895년 그녀는 일기장에 자신의 심정을 쓴다. "나는 그의 이성과 감성을 가다듬기 위해 지난 3년 동안 끝없이 노력했다. 다른 영혼으로부터 메아리를 듣기 위한……내 희망은……무너져 내리고 ……나는 이제 한계에 부딪혔으며 절망한다.…… 지금까지 내가 한 모든 일이 아무 것도 아닌 게 되어버렸다. 야블렌스키는 재능 있는 사람이다. 그에게 새로운 세상을 열어주고 싶있다. 하지만 그는 완전히 이해하지는 못했다. 그는 한없이 슬프고, 또 슬프게만 보였다. 지난 3년간 나는 그와 발맞추어 한 걸음씩 앞으로 나갔다. 나는 몇 겹의 커튼을 천천히 걷어 올려 그가 가진 미술에 대한 재능을 보여주려 했다.……나는 그에게 미술교육을 시켰던 것이다. 하지만 그가 그렇게 느끼지 못했다면 그의 책임만은 아니다. 모든 사람은

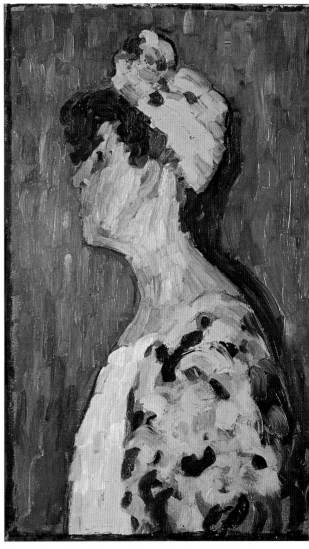

위쪽 | 알렉세이 야블렌스키.
오른쪽 | 야블렌스키, 〈마리안네
베레프킨의 초상〉, 1905년.

자기가 할 수 있는 만큼만 한다. 그는 자신이 할 수
있을 만큼 했다. 그렇게 따라준 것에 감사할 따름
이다."

가난한 연인들

야블렌스키는 가진 게 너무 없어 결혼에 대한 희
망을 접고 있었다. 그래서 두 사람은 마리안네 아
버지의 동의를 얻어 혼인 신고를 하지 않은 채 동
거하기로 한다. 야블렌스키는 자신의 '명예와 양
심을 걸고' 죽는 날까지 마리안네와 함께 하겠다
고 맹세했다.

얼마 후 마리안네의 아버지가 세상을 떠나자 두 사람은 러시아를 떠났다. 마리안네는 아버지에게 내
린 국립 제국 장교 연금을 받았다. 이 돈으로 야블렌스키와 외국에서 어려움 없이 살 수 있었다. 하지만
두 사람은 끝내 결혼으로 묶이지 못했다! 마리안네가 결혼하면 남편의 성을 따라 '야블렌스키 부인'이
되므로, 부친의 연금을 더 이상 받을 수 없기 때문이다.

'남작부인' 미술계를 지배하다

마리안네와 야블렌스키는 뮌헨으로 이사했다. 슈바빙 구역의 기젤 거리에 큰 아파트를 구하고, 마리안
네는 이 집에 살롱을 열었다. 이 살롱에서는 화가, 문인, 배우, 그리고 무명의 예술가들, 소위 '기젤가 사

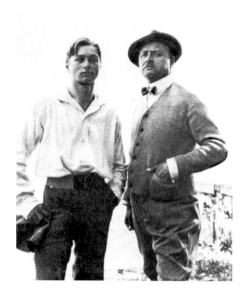

야블렌스키와 그의 아들,
1919년 아스코나에서.

람들'이 정기적으로 모여 토론회를 열었다. 바로 이곳에서 강한 자의식을 지니고, 또 결정권을 쥔 슈바
빙 거리의 '남작부인'이 살고 있었다.

플라토닉한 사랑, 정사 그리고 한 아이

마리안네는 야블렌스키와의 관계를 육체적인 사랑으로 발전시키기 위해 부단히 노력했다. 그러나 둘은
결코 플라토닉한 관계를 넘어서지 않았다. 여성들의 우상이었던 야블렌스키에게 마리안네는 보호자이
자 후원자였을 뿐 결코 연인이 될 수 없었다. 마리안네는 자신의 운명을 받아들인다. 자신을 따르는 숭
배자들에게서 위안을 찾았고, 야블렌스키의 '정사'에는 애써 눈을 감았다. 당시 야블렌스키는 겨우 15
살이 된 가정부 헬레네와 관계를 갖고 있었다. 마리안네는 러시아 출신의 이 고아소녀를 수년 동안 한
집에 살게 했다. 헬레네는 야블렌스키의 아기를 가졌고, 마리안네는 수치심과 고통에 몸부림쳤다.

"나는 상처 입은 짐승과 같아"

마리안네는 이 모든 수모를 감내하고 야블렌스키, 헬레네 그리고 그들의 아이를 한 집에 머물게 했다.
물론 그녀의 몸과 마음은 갈가리 찢어졌다. "아무도 듣지 못하지만, 나는 밤이나 낮이나 속으로 울고 있
다. 마치 굴속에 숨어 상처를 입고 피를 흘리다 곧 죽어 갈 날을 기다리는 짐승과 같았다.……시간은 그
렇게 흘러갔다.……내게는 너무나 엄청난 고통이었다. 미쳐버릴 때까지 작업해야 했다. 내 모든 감관과
수고는 작업을 필요로 했다." 그녀는 10년 동안이나 붓과 팔레트를 한 번 들지 않고 자신의 모든 것을 야
블렌스키에게 바쳤다. 하지만 이제는 그의 조력자 역할을 정말 그만두고 다시 화가로 돌아가고 싶어졌
다. "나는 그림을 그리고 싶었다. 그것이 내게 남은 유일한 희망이었다. 색채와 함께 하기 위한 거친 욕

야블렌스키와 부인 헬레네,
1929년 비스바덴에서.

구가 내 심장을 찢고 있었다."

배신 그리고 꿈은 사라지고

제1차 세계대전의 발발과 함께 베레프킨과
야블렌스키의 기묘한 관계도 파국으로 치달
았다. 두 사람은 독일에서 추방되어 스위스
의 아스코나로 망명을 떠난다. 설상가상으로
러시아 혁명이 터지면서 제국 연금이라는 마
리안네의 돈줄마저 끊어졌다. 베레프킨, 야블렌스키과 그의 아이를 위한 경제적 지원이 완전히 바닥이
났다.

　야블렌스키는 부유한 공장주의 딸 에미 샤이어라는 새로운 후원자를 구한다. 에미 샤이어는 그에게
비스바덴의 미술 수집가 키르히호프와의 만남을 주선했다. 야블렌스키는 아스코나를 떠나 비스바덴의
새로운 여성 후원자에게 가버린다. 마리안네는 또 다시 야블렌스키에게 버림받는다. 그러나 이것으로
끝이 아니었다. 야블렌스키는 아들의 어머니이자 가정부였던 헬레네와 결혼을 했다.

"우리 관계는 먼지와 쓰레기더미 속에 처박혔다"

마리안네는 세상이 무너져 내리는 것 같았다. "27년간 쌓은 우리 관계는 아스코나 광장의 먼지와 쓰레
기더미 속에 처박혔다."그녀는 더 이상 야블렌스키와 말을 섞지 않았다. 돈과 편지도 아무런 설명 없이
돌려보냈다. 그녀는 포스터와 엽서그림을 제작하고, 또 친구들의 도움을 받아 근근이 생계를 이어갔다.
마리안네는 1938년 2월 6일 아스코나에서 사망한다. 그 사이에 중병을 앓고 있던 야블렌스키 역시 3년
후 세상을 떠난다.

지금도 우리 곁에는

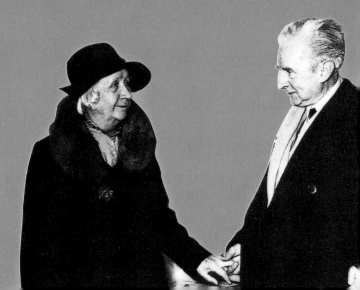

" 나는 단지
작품들을 한데 모아
놓아야 했다."

청기사파와 이 단체의 보물 같은 그림들을 지킨
수호천사 가브리엘레 뮌터와 그녀의 반려자
요하네스 아이히너. 1955년 뮌헨에서 열린
'추상적 즉흥' 전시회의 개막식에서.

청기사파의 발자취

Focus 한 시대의 유산인 뮌헨의 미술가 그룹과 세계적으로 이름난 그들의 작품들. 시대를 앞서간 여성 미술가들과 남성 미술가들에 대한 회고전. 그들의 창조 정신은 오늘날 미술관과 기념관, 그리고 예술가의 이름을 딴 상에서 찾아 볼 수 있다.

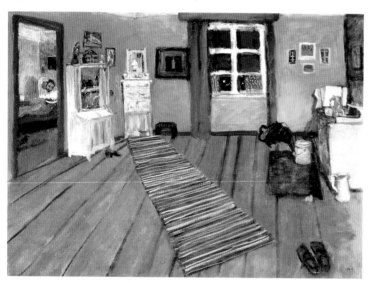

뮌터의 그림 〈러시아인의 집 실내〉(1909)에 따라
새로 복원된 아틀리에.

'러시아인의 집'

이 집은 오늘날 미술사에서 가장 이름난 연인인 가브리엘레 뮌터와 바실리 칸딘스키의 기념관이 되어 있다. 무르나우의 외떨어진 산봉우리에 위치한 작은 이 시골집은 오래전의 건축 도면, 스케치와 그림이 남아 있어 오늘날에도 원형대로 보존되어 있다. 집안에는 당시의 가구와 물건들까지 그대로 보존되어 있다. 계단 난간도 수

작업으로 다시 장식되었으며, 서랍장과 벽도 완벽히 복원되었다. 정원과 외관 역시 복원되었다. 오늘날 뮌터가 살던 이 집은 알프스 산자락에 자리한 작은 도시 무르나우로 수많은 관광객들을 끌어들이는 관광 명소가 되어 있다. 당시 이 집이 이웃들로부터 '창녀의 집'으로 멸시받았다는 사실이, 오늘날의 관광객들에게는 별 관심거리가 되지 않는 듯 보인다.

1910년 칸딘스키가 직접 칠한
계단의 난간도 복원되었다.

'야블렌스키'의 도시

헤센 주의 주도인 비스바덴은 오늘날 이런 명칭으로 도시를 홍보하고 있다. 알렉세이 야블렌스키는 이 도시에서 생애 마지막 20년간 그림을 그렸고, 또한 병을 얻고, 나치로부터 '퇴폐 미술가'로 낙인찍혔다. 비스바덴 미술관(아래 그림)에는 오늘날 세계적으로 이름난 이 러시아 화가의 그림들과 드로잉이 소장되어 있다.

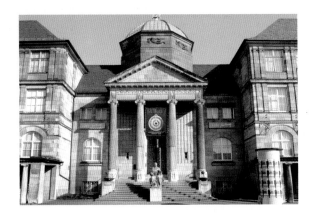

프란츠 마르크 미술관

코헬 호숫가에 자리한 프란츠 마르크 미술관(위 그림)에는 그림과 기록물이 보관되어 있다. 이곳에 프란츠와 마리아 마르크의 무덤이 있다.

아스코나 시립근대미술관

아스코나에 위치한 이 미술관은 마리안네 베레프킨이 야블렌스키와 이별한 후 스위스에서 그린 미술품이 소장되어 있다.

아우구스트 마케 하우스

이 건물은 본에 있으며, 오늘날에는 마케의 기념관이자 미술관으로 문을 열고 있다. 아우구스트 마케는 1911년부터 세상을 떠난 1914년까지 이 집에서 작업했다. 2층에 있는 그의 아틀리에는 원형대로 보존되어 있다.

가브리엘레 뮌터 상

가브리엘레 뮌터를 기리기 위해 제정된 상으로, 뛰어난 활약을 보인 독일 여성 조형미술가에게 수여된다. 가브리엘레의 뜻대로 이 상은 40세 미만의 여성 미술가들을 대상으로 한다. 그녀는 여성 예술가들이 한 여성으로서 그리고 화가로서 살아가는 것이 얼마나 힘겨운지 겪어 잘 알고 있었다.

GABRIELE MÜNTER PREIS

für Bildende Künstlerinnen ab 40

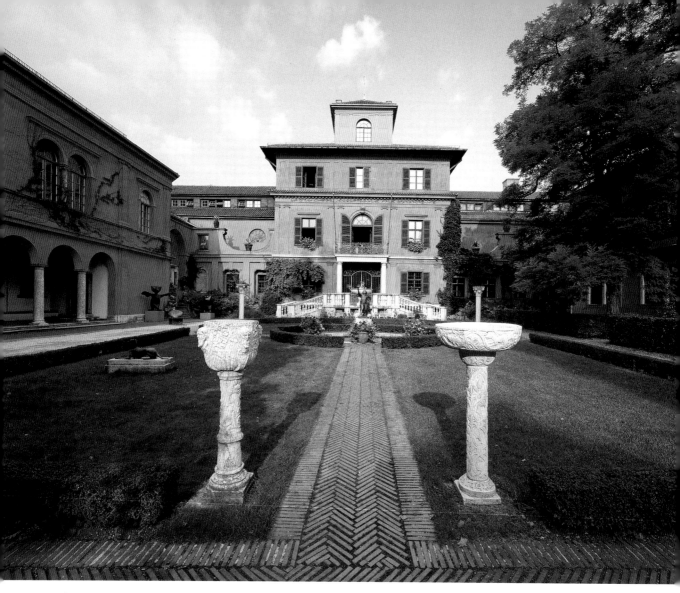

청기사파 컬렉션의 고향인 뮌헨의 렌바흐하우스.

무르나우의 집. 의자가 놓인 벽면에 가브리엘레는 중요한 청기사파 그림들을 보관했다.

모두 한 지붕 아래에

비록 현실은 청기사파 연인들에게 해피엔드를 허락하지 않았지만, 이들은 세계적으로 이름난 뮌헨의 청기사파 컬렉션을 통해서 영원히 함께 하고 있는 듯 보인다.

가브리엘레 뮌터의 노력으로 세계적인 명성을 얻다

1957년 하룻밤 사이에 뮌헨의 작은 갤러리에 불과하던 렌바흐하우스는 세계적으로 이름난 미술관이 되었다. 여성 미술가이자 청기사파의 공동 설립자였던 가브리엘레 뮌터가 자신의 80세 생일에 그동안 수집한 수채화, 템페라, 판화, 수공예품 300여 점, 자신의 작품 25점, 그리고 칸딘스키의 유화를 포함한 청기사파 작품들 90여 점 전부를 뮌헨 시에 기증했기 때문이다.

가브리엘레 뮌터, 1957년 1월.

"뮌터 부인 앞에 우리 모두 모자를 벗어 감사의 뜻을 표합니다"

나치 시절 신변의 위험 때문에 수년 동안 무르나우의 집 지하실에 숨어 살았던 화가 가브리엘레 뮌터가 마침내 들은 말이었다. 이제야 그녀가 소중히 보관했던 수집품들이 자신이 사랑한 연인 옆에 한 자리를 배당받았다.

세계의 언론은 그녀의 경이로운 기부에 찬사를 보냈다. 뮌헨의 한 신문은 가브리엘레 뮌터와 그녀의 재단을 "인간적인 고뇌, 고매함 그리고 도저히 비할 데가 없고 또 말로 형용하기 어려운 내면의 일관성에 관해 본받을 만한 사례"라 평가했다. 더 인용해보자. "뮌터 부인 앞에 우리 모두 모자를 벗어 감사의 뜻을 표합니다."

1965년에는 이 컬렉션에 프란츠 마르크, 아우구스트 마케, 알렉세이 야블렌스키의 그림들이 추가되었다. 기업가로 유명한 베를린의 베른하르트 쾰러 가문이 이 그림들을 기증했다. 쾰러 가문은 예전부터 청기사파 화가들에게 가장 중요한 최초의 후원자였다.

한편 가브리엘레 뮌터는 가브리엘레 뮌터와 요하네스 아이히너 재단을 설립해 자신이 죽은 뒤에도 이 컬렉션이 기부를 받아 계속 확장될 수 있게 했다. 또한 그녀의 뜻을 이어받아 청기사파 연구를 위한 기금을 모으고, 젊은 미술가들을 후원할 수 있게 조치했다.

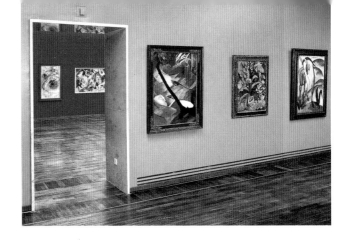

위쪽 | 오늘날 렌바흐하우스에서는 청기사파 미술가들의 유명한 작품을
만날 수 있다.
아래쪽 | 뮌헨의 5살 어린이 파울라가 청기사파 그림을 본 후 그
느낌을 즉흥적으로 표현한 그림이다.

등대와 같은 그림들

오늘날 젊은 화가들에게 청기사파가
얼마나 큰 영향을 미치고 있는지는
뮌헨의 미술가 센터의 교육활동이
잘 보여준다. 미술교육자들은 렌바
흐하우스에서 학생들, 유치원생들과
함께 "형태와 색채의 비밀"을 풀어
내고자 했다. 또한 "어린아이들이
자유롭게 작업하는 가운데 환상"을
키워줄 수 있는 "등대와 같은 그림
들"을 보여주려 했다. 그런 점에서
프란츠 마르크나 바실리 칸딘스키의
그림은 어린아이들에게 새로운 세상
을 보여준다.

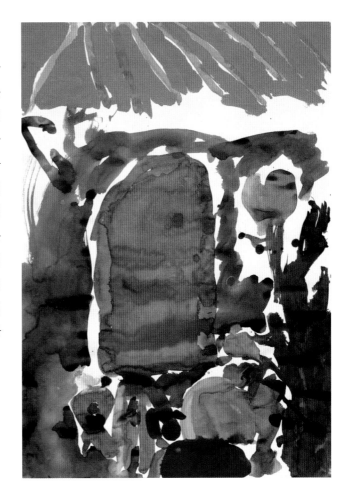

그림 목록

지은이 | **지빌레 엥겔스**는 기자로 활동하면서 광고 에이전시를 운영하고 있고, **코르넬리아 트리슈베르거**는 작가이자 기자로 활동 중이다. 두 사람 모두 현재 뮌헨에 살고 있다.

옮긴이 | **홍진경**은 홍익대학교 동양화과를 졸업하고, 쾰른대학교에서 서양미술사, 고전고고학, 교육학 전공으로 석사 및 박사학위를 받았다. 쓴 책으로는 《베로니카의 수건》, 《인간의 얼굴 그림으로 읽기》가 있으며, 옮긴 책으로는 《도상학과 도상해석학》(공역), 《미술사학의 이해》, 《당신의 미술관 1,2》, 《집들은 어떻게 하늘 높이 올라갔나》 등이 있다. 홍익대학교 디자인 미술원(서초동)과 상명대학교 미술대학원 무대디자인과에 출강중이다.

사진 출처 (숫자는 사진이 실린 페이지를 뜻합니다.)

Gabriele Münter -und Johannes Eichner-Stiftung: 5, 7 가운데 왼쪽 , 8, 13, 19, 41. 47, 56 왼쪽 사진, 56 오른쪽 사진
[사진: Gerhard Richter] 58 왼쪽 , 59, 61 왼쪽 , 86, 97, 98, 99 왼쪽
[사진: Franz Stadler] 102 아래, 119, 123
Städtische Galerie im Lenbachhaus, München: 표지, 7 아래 오른쪽 , 9, 10, 14-17, 22, 25, 26 아래, 27, 28 아래, 34, 35, 39, 42 오른쪽 , 43 왼쪽 위와 아래, 44 왼쪽 사진, 50-54, 60 아래, 77, 82, 87 아래, 88, 90, 101, 102, 108, 110, 112
Auton J. Brandl: 120 왼쪽, 122
Siny Most, Paris: 11 오른쪽, 33 위
Tobias Stäuble: 111, 121 가운데

Frauen Museum, Bonn: 121 아래
Gabriele Gräfin von Arnim: 124
Nachlass Maria Marc: 73 위 , 106, 110 왼쪽
Fotoarchiv Fäthke-Born ⓒ : 90, 92, 93, 99 오른쪽 아래, 113, 뒤표지 접은 면 안쪽 사진

ⓒ der abgebildeten Werke von Jasper Johns, Alexej Jawlensky, Wassily Kandinsky, Paul Klee und Gabriele Münter bei VG Bild-Kunst, Bonn 2005
ⓒ der abgebildeten Werke von Marianne Werefkin: Fondazione Werefkin, Museo Comunale, Ascona, 2005

칸딘스키와 청기사파

지은이 | 지빌레 엥겔스 · 코르넬리아 트리슈베르거
옮긴이 | 홍진경
펴낸이 | 한병화
펴낸곳 | 도서출판 예경

초판인쇄 | 2007년 4월 6일
초판발행 | 2007년 4월 10일

출판등록 | 1980년 1월 30일(제300-1980-3호)
주소 | 서울시 종로구 평창동 296-2
전화 | 02-396-3040~3
팩스 | 02-396-3044
전자우편 | webmaster@yekyong.com
홈페이지 | http://www.yekyong.com

ISBN 978-89-7084-331-5 04600
ISBN 978-89-7084-327 8 (세트)

living_art, Der Blaue Reiter von Sybille Engels und Cornelia Trischberger
ⓒ Prestel Verlag, München-Berlin-London-New York, 2005
All rights reserved.

Korean translation copyright ⓒ 2007 Yekyong Publishing Co.